水彩手繪輕鬆學

英國風格小物插畫×
風景隨筆速繪

多年前初次見到楊林走進畫室，表達希望能加強她在水彩上表現技法，於是跟她的認識是從教學上開始的。如果要說楊林跟我教導的其他興趣生有什麼不同的話，就是她對創作有一種天真的初心，在探索新領域的過程中保有積極與期待的態度，我在教導的過程中可以感受到她對學習求知上的熱忱。儘管創作這條路上有很多的困難跟現實需要面對，但持續保有天真的初心才能不時地回到創作的原點，知道自己朝向正確的方向走。這些年也得知楊林去了英國遊學，並持續創作且成立自己的粉絲團，積極地接案嘗試不同領域的合作可能，可以感覺她是堅定地朝向自己的理想在前進。這次藉著楊林第一本出版物的發表，她整理了這些年的作品跟生活的體驗跟我分享，在這本書中，楊林藉著地圖的形式去總結她在英國時在城市走過的路，鄉村看過的風景，遇見人與人之間的浪漫，在博物館中面對大師原作的感動，楊林也希望這一切為自己旅行做的紀錄，不需要很艱困的技法，只要用點心，期待每位讀者也能做出屬於自己的旅遊札記書，用自己的插畫串聯生命的點點滴滴。

筑是藝術專業畫室負責人、獨立藝術家

彭泰仁

Carol 經營的插畫粉絲團時常分享旅遊照片，更與眾不同的是，她以手繪的方式呈現旅行中體驗的點點滴滴，非常可愛溫馨，不僅更有溫度，也賦予這些景點更多的想像空間，更是獨一無二的旅行回憶，喜愛手繪風格的人們一定會大愛！

英國倫敦結合了現代時尚與傳統歷史，走在路上，隨處可見保存了英國傳統典雅高貴時尚的氣質與歷史記憶的傳統建築，而轉個彎，傾刻轉換為街頭叛逆、現代潮流的空間，這新舊融合卻又不衝突的特有風格，都收藏在 Carol 的此書中。

雖然我的專長是拍照攝影，但看著速寫的圖會讓人好想也用畫畫的方式記錄旅行啊！這一本水彩手繪輕鬆學除了呈現 Carol 自己去過的景點，也以簡單上手的方式教學了旅行速寫，對於覺得建築結構繁雜、難以畫出第一筆的初學者，一定有所幫助，相信未來也能嘗試畫出屬於自己的旅遊地圖！

《山抓小姐的旅行攝》旅遊攝影部落客

Sandra｜山抓小姐

我從小就熱愛畫畫，當時拿著厚厚一本日曆、還有一支筆，就能讓我塗鴉一整天。從兒童美術開始到素描、水彩、國畫等，探索的媒材越多，讓創作更豐富多元！而作品也會隨著心靈一起成長，畫畫對我來說，不只是彩繪一樣物件，更記錄了自己的生活與內心世界。

2016 年是我人生其中一個重要的轉捩點：那年決定去倫敦遊學。

唯美的城堡、多元的文化、古典與現代的萬種風情——這是我選擇英國的原因。出發前規劃了滿滿的藝文之旅景點，停留倫敦雖短短一個月，也算走訪了各處，倫敦的美好絕對要親自體會！再來則去了其他城市，包括學術氣息濃厚的劍橋、浪漫迷人的愛丁堡、哈利波特斜角巷的約克等，在英國的這兩個月讓我大開了眼界，不僅對於繪畫，也對於生活態度，都有了嶄新的開始。

而在前往英國的前幾日，建立了臉書粉絲團〈Carol 插畫日誌〉，用插畫與大家分享我的生活，也開始接插畫案、授課教學。自身學習美術十餘年來最大的心得、也是最想傳給我的學員理念，就是「跟著自己的感覺畫畫吧！」許多初學者，包括以前的我，容易認為「畫不像就是畫不好」，除了基本的繪畫技巧，開心且不拘束地創作是幸福的事！

這本書的地圖，主要是我在英國每個觀光過的城市，大多景點也親自走訪。許多旅遊同好一定跟我一樣，想將旅行過的地方畫下來，或是繪製屬於自己的地圖。除了將各個景點化繁為簡，還有速寫、地圖製作流程教學，雖以英國為主題，相信大家閱讀過此書後，能將技法與新點子運用在自己的旅程地圖！現在就一起拿起畫筆旅行去吧！

Carol Yang

Carol Yang　楊林

　　畢業於臺灣師範大學設計相關科系。從事圖文插畫、教學、平面設計等工作，喜歡畫畫、旅遊、及用溫暖的筆觸畫風帶給大家幸福喜悅的心情！

經歷 Experience

勞動部高雄青年職涯發展中心〈插畫歷程分享講座〉講師、國立聯合大學〈起飛計畫〉兼任講師、弘光科技大學〈文化創意產業系專題水彩課程〉講師、新光人壽人生設計所〈旅遊插畫講座〉講師、麥卡倫威士忌 新年系列插圖、統一 City Café 咖啡介紹插畫貼文、中國青年救國團 活動中心插畫、藝人陳怡蓉 喜帖插畫

CHAPTER

00

基本技巧

BASIC SKILLS

工具與材料

水彩品牌及工具種類很多，每個人慣用的不同，大家可以嘗試看看哪種最適合自己。初學者若有金錢預算考量，可以先選購較便宜的，品質不一定就較差！

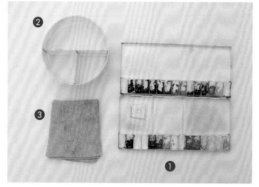

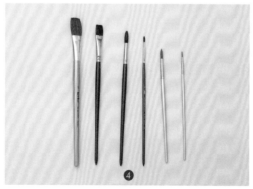

① 調色盤 & 顏料

我使用的水彩品牌為新韓，初學者選購顏料時，選用一般大眾品牌、18 色即可。若有較常使用的顏料可單獨添購，減少支出與浪費。

調色盤依需求而有不同尺寸與類型。若在家創作，我較常使用鋁合金 30 格這款。

② 水桶

一般可裝水的容器即可。旅行中的速寫，我也常使用紙杯或飲料杯作為容器，較不佔空間。

③ 抹布

我習慣將抹布至於水桶旁，以方便水彩筆吸水。

④ 水彩筆

依需求有不同尺寸與類型，平頭、圓頭、動物毛或尼龍毛等。

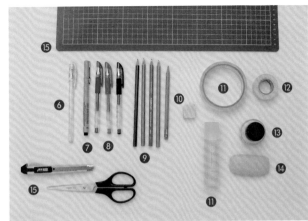

⑤ **水彩紙 & 色紙**

水彩紙的品牌種類很多，我自己慣用的為英國山度士水彩紙，大家可以在美術社挑選自己的慣用紙創作。

創作拼貼類型地圖時，須選色紙作為海洋與陸地。

⑥ **牛奶筆**

適合畫細緻的白色細節或書寫。

⑦ **簽字筆**

適合線稿的描繪或書寫。

⑧ **原子筆**

在書寫路名或畫線稿時，細頭的原子筆很有幫助。

⑨ **色鉛筆**

可使用多種顏色以方便草稿作顏色區分。色鉛筆需求度因人而異。

⑩ **鉛筆 & 橡皮擦**

打草稿的好幫手。

⑪ **雙面膠 & 膠水**

黏貼地圖時使用。

⑫ **紙膠帶**

創作含邊框的地圖時，會以紙膠帶作黏貼。

⑬ **留白膠**

留白膠可將作品預留白處保留下來，將膠去掉後可再依需求繪製。

⑭ **肥皂**

使用留白膠時保護畫筆用。

⑮ **剪裁工具（剪刀、美工刀）& 切割墊**

製作拼貼類型地圖時使用。

水彩畫基礎

對顏色的敏銳度越高、基本技法越熟練，在創作時能更得心應手！

關於顏色

⇨ 色相

色相可依暖色系、寒色系、中性色作歸類。

暖色系有紅、黃、棕色等，寒色系有藍，中性色有綠色。取得顏料與調色盤時，位置的歸類很重要，依色系擠好顏料位置，以避免顏色之間相互汙染或染色。

⇨ 顏色表

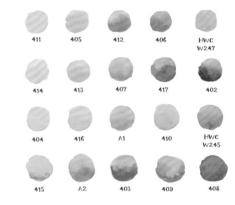

411	405	412	406	HWC W247
414	413	407	417	402
404	416	A1	410	HWC W245
415	A2	403	409	408

開始來畫水彩吧！首先來繪製顏色表，認識一下自己買的顏料畫出來是什麼樣子！對色彩越熟悉，之後調色也能更上手。也可於紙寫上顏料名稱或號碼以方便記憶。（註：此色表包含了單買的顏料，每塊顏料下方的編號為商品包裝上原有的顏色名稱代號。）

⇒ 混色表

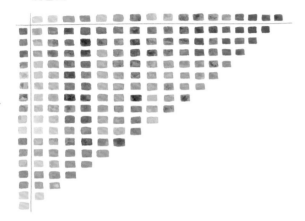

初學者可藉由混色表來加強色彩敏銳度，就能更容易調配出自己想要的顏色！

在左邊直欄及上方橫列依序畫上調色盤中的顏色，再將橫軸與縱軸的顏色混合塗上，重複的組合不用再塗。此混色表為兩個顏色的水分及顏料都相當，大家可嘗試使用不同比例的顏料量作混色、或是不同的水量，又會產生不同的顏色，可說是千變萬化！

⇒ 黑色的調配法

以黑色來調出深色調其實是錯誤的，因為黑色容易將色彩弄髒。黑色可用深藍色與深咖啡色調出，再以水稀釋後則變為灰色。若是用不同的咖啡色系，則又變為不同的灰色調。

⇒ 簡易插畫的灰色調配

由於本書插畫多為簡易小圖，色彩若髒了其實並不明顯，初學者可先使用黑色直接來畫會較方便快速。但＜著名建築速寫＞篇章（註：該篇章頁數為 P.252-P.281。）則建議嘗試正規灰色調調配法。

黑　　灰　　淺灰　　加藍　　加咖啡色　　加紅

如圖，以不同的水量稀釋後，灰色也有深淺之分。若個別加入咖啡色、藍色、紅色等，又會產生不同的灰色調。當作品以灰色為主色時，這些細微的顏色變化可使畫面更豐富不單調。

水分 & 顏料用量練習

水彩既然有個「水」字，如何上手這項媒材，水分的控制相當重要。基本功練習愈多愈好，只要懂得使用水分，就學成一半了！以下幾種練習，大家可多試試。

練習

01 使用大號數的筆，並在調色盤準備大量顏料與水分。
（註：小支的筆含水量較少，不易練習。）

02 在紙上先以橫線在垂直向由右至左畫 5 ～ 6 條筆畫，
每筆要稍微重疊到前一筆，讓交界縫合更順利。（註：
若為右撇子，則由左至右來畫。）

03 完成一小段後，從旁邊繼續重複步驟 2 繪製，每筆
的開始點也要重疊到前一小段的末端。

04 重複步驟 2-3，繪製完一較長段，讓每條筆畫彼此成
功縫合。

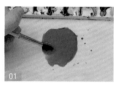 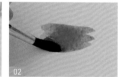

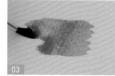

練習

O1　選一個深色，並將顏料稀釋，再畫出圓的上方。（註：此練習以藍色作示範。）

O2　逐漸在調色盤中加上同色顏料使其變深，再繼續畫圓、與上一層作縫合。

O3　重複步驟 2，完成一個漸層圓。

練習

O1　選一組對比強烈的顏色，以較淺的顏色畫出圓的上方。（註：此練習以紅色與藍色作示範。）

O2　逐漸在調色盤中加上較深顏色作調配，再繼續畫圓，與上一層作縫合。

O3　重複步驟 2，完成一個漸層圓。

✄ 常用的表現技法

⇒ 平塗技法

　　同 P.12<練習 1>步驟，換大號數的水彩筆，練習大範圍的塗色。此技法適合大面積的塗色，例如：天空，或是此書地圖背景的底色。

O1　一筆一筆畫下來，每筆要稍微重疊到前一筆，讓交界縫合更順利。（註：若為右撇子，則由左至右來畫。）

O2　完成如圖，面積越大，水分控制越重要。

⇒ 疊色技法

　　待第一層底色乾後再上色，使畫面產生重疊效果的技法。在此書適用於建築物的窗戶、紅磚牆、花朵等。

牆
面

01　畫好建築物牆面的底色。

02　待水彩完全乾後,再重疊畫上窗戶。

03　疊色也可以很多層,P.14 範例的紅磚牆為疊色兩次的效果,畫面更繽紛。

花

01　畫好花朵與葉子。

02　待水彩完全乾後,再畫一次花與葉子,讓畫面更有
　　層次也更豐富。

⇨ 乾擦技法

　　此技法能呈現出破碎的效果，適用於動物毛皮、斑駁質感等。

O1　將筆染上顏料後，用抹布將水分吸收掉一些。

O2　將畫筆盡量壓平來畫。

O3　如圖，畫出破碎的感覺。

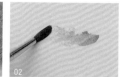
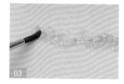

應 用
・
牛
皮
紙

O1　在畫好的牛皮紙上，以深褐色用乾擦技法來畫。

O2　完成如圖，讓牛皮紙產生了發黃、陳年的視覺效果。

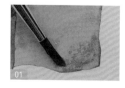

⇨ 噴灑技法

　　以畫筆敲出噴墨的畫面，適用於裝飾畫面。

O1　將畫筆吸飽顏料，以另一支乾淨畫筆從上面敲打。

O2　如圖，產生了噴灑效果。可再換顏色噴灑作更多色彩變化。

其他應用

⇨ 線條變化

　　以原子筆或簽字筆勾勒時，若是線條稍作變化，即可產生流暢又具手繪感的視覺效果。

① 第一條為普通的橫線。
② 第二、三條為畫到一半時，瞬間改變力道或速度而產生的樣式。
③ 第四條則為將筆傾斜來繪製。

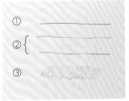

⇒ 層次變化

　　此書步驟提及許多次做層次變化，是為增加畫面豐富度或立體感。可以同顏色但不同濃度、或以同色系的顏色去染色，讓物件產生顏色層次的改變，以不至於太單調。

01　先畫好一個物件的底色。

02　要在水彩還未乾時，染深做層次變化。（註：局部重點處染深即可，勿全部塗滿，不然整體物件就只會變成新的深色而已。）

⇒ 化繁為簡可愛構圖法 — 歐洲建築常用的結構

◆ 整體構圖

　① 觀察出物體整體的幾何圖形結構。畫出該地點最具象徵性的結構與顏色，大家就知道是哪個建築了！

　② 化繁為簡，例如：減少線條、用幾何圖形代替複雜細節等。

◆ 牆面裝飾結構之簡化

用少量線條代替牆面過多的結構。

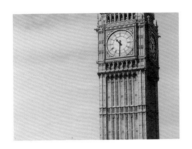

◆ 窗戶用幾何圖形代替

可用矩形代替小窗戶。但同個景點窗戶明顯不同時，簡化也需作區分。

◆ 減少柱子、線條

減少柱數以避免凌亂感。

◆ 特別的窗戶結構

歐式建築窗戶多樣化，若為較特別的如哥德式窗戶，則可以做點變化。

◆ 複雜雕像

可用曲線勾勒出人形代替。

⇒ 留白膠

　　以畫筆沾留白膠後，塗欲留白的區域，上水彩後將膠撕掉，即可保留該區域的原色。只是留白膠很傷筆，就算用了肥皂液保護，還是建議避免用太昂貴的水彩筆來畫。

01　　將畫筆沾肥皂液作保護層。

02　　沾取留白膠。

03　　繪製欲留白區域。

04　　乾掉如圖，留白膠呈現米色。

05　　畫上水彩後，塗膠的部分不會上色。

06　　待顏料乾後，撕掉留白膠。

07　　如圖，保留了空白部分。

08　　在空白部分繪製插圖。

⇒ 字體應用

　　圖片為三款手寫字型的參考。

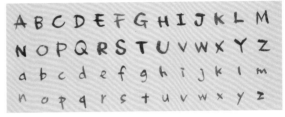

率性風

典雅風

質感風

基本顏色對照表

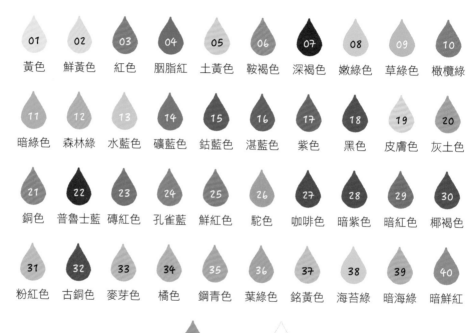

01 黃色	02 鮮黃色	03 紅色	04 胭脂紅	05 土黃色	06 鞍褐色	07 深褐色	08 嫩綠色	09 草綠色	10 橄欖綠
11 暗綠色	12 森林綠	13 水藍色	14 礦藍色	15 鈷藍色	16 湛藍色	17 紫色	18 黑色	19 皮膚色	20 灰土色
21 銅色	22 普魯士藍	23 磚紅色	24 孔雀藍	25 鮮紅色	26 駝色	27 咖啡色	28 暗紫色	29 暗紅色	30 椰褐色
31 粉紅色	32 古銅色	33 麥芽色	34 橘色	35 鋼青色	36 葉綠色	37 銘黃色	38 海苔綠	39 暗海綠	40 暗鮮紅

41 灰色　　42 白色

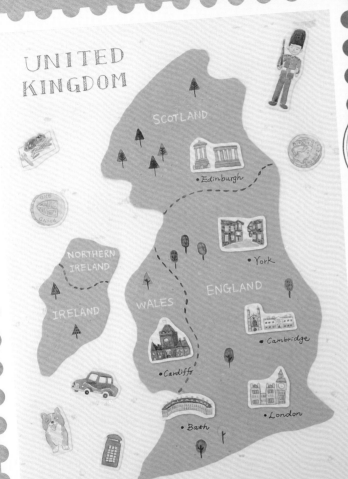

UNITED
KINGDOM

SCOTLAND

• Edinburgh

NORTHERN
IRELAND

IRELAND WALES ENGLAND

• York

• Cambridge

• Cardiff

• London

• Bath

英國

UNITED
KINGDOM

線稿下載 QRcode

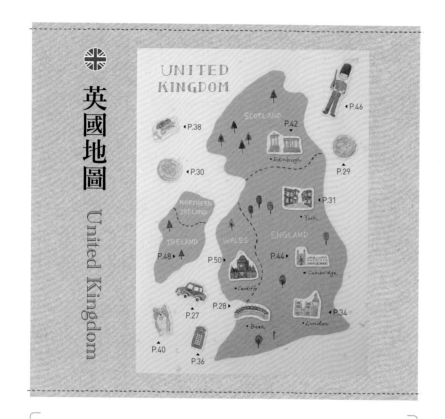

英國地圖

United Kingdom

◀ P.38

◀ P.30

◀ P.46

▶ P.42

▲ P.29

◀ P.31

▶ P.44

▲ P.34

P.48 ▶

P.50 ▶

P.28 ▶

P.27 ▲

P.40 ▲

P.36 ▲

其他注意事項 │ 若以 A4 色紙作為地圖的底，則每個剪貼景點的元件尺寸約 3×3 公分左右，再依整體畫面做調整。

·步驟說明·

Step By Step

01

以色鉛筆繪製英國地圖草圖。（註：可參考英國觀光地圖網路照片繪製。）☆

02

在色紙上以鉛筆描繪出英國輪廓。

03

以剪刀沿著線條剪下英國形狀的紙片，並將最外圍鉛筆線擦乾淨。

04 在英國形狀的紙片背面中間處貼上雙面膠。

05 邊緣曲線則以膠水黏貼較方便。

06 參考草圖，對準位置後貼上。

07 將所有畫好的景點及物件剪下。（註：參考 P.27-P.51 繪製。）

08 全部景點與物件剪完後，準備來拼貼！

09 確認位置後再以膠水黏上。

10 以深褐色（或自己喜愛的顏色）繪製蘇格蘭與英格蘭的分界線。

11 繪製威爾斯與英格蘭的分界線。

12 待乾後，擦去鉛筆線，英國基本的國家區分及著名地標完成！

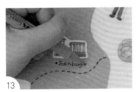

13 以簽字筆寫下景點名。⭐

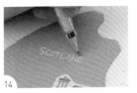

14 以牛奶筆寫下構成國名。

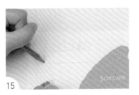

15 以鉛筆打標題線稿。⭐

16 以黑色原子筆寫上標題 UNITED KINGDOM。

17 文字全部寫完如圖。

18 於空白處畫上小樹作裝飾。（註：參考 P.48 小樹教學。）

19 或是在地形上為山地處畫上小樹。

20 點上圓點作為小花朵裝飾。

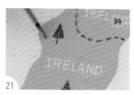

21 也可換不同顏色繪製小花朵，增加繽紛感。

22 以橡皮擦清除剩餘的鉛筆線。

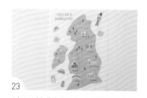

23 地圖繪製完成！最後再檢查畫面是否完整，太空白處可補畫插圖。

步驟繪製須知

☆ 即便只是草圖，不同項目的物件（道路、景點、插圖等分類）可用不同顏色作區別，能增加正式繪製時的方便與準確度。

☆ 完整地名文字可參考地圖範例。

☆ 標題是整張作品重要的一環。標題文字若長度較長，建議先打鉛筆稿，位置能更準確。

轎車
Car

除了 Mini Cooper，在英國街上可以看到
各式各樣復古的轎車。

其他注意事項

繪製黑色物體時，不宜直接用黑色直接做底色。因為明度與彩度皆已太深，不容易再多做變化。

線稿 LINE DRAFT

步驟説明

41

01
以灰色塗滿車子底盤外圍與車頭進氣孔。

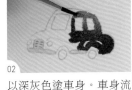

02
以深灰色塗車身。車身流體結構的邊緣留白，以增加立體感。

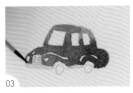

03
在未乾時，染較深的灰色，以增加深淺層次變化。

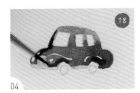

18

04
以黑色再加強陰影處。

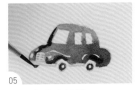

05
以黑色畫上輪胎。

42

06
最後，畫上銳利的白色反光即可，加強車子金屬質感。

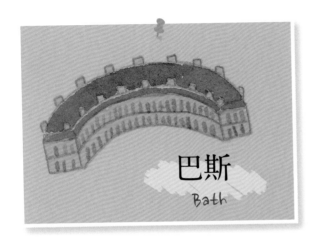

巴斯

Bath

位於英格蘭西南的巴斯，著名景點有羅馬浴池（Roman Baths）及皇家新月（Royal Crescent）等。其中皇家新月的弧形建築宏偉壯觀，被列為一級登錄建築！

步驟繪製須知
★
繪製的深灰色長條狀並非柱子，而是牆面。當陽光照射時，外圍的柱子是受光面，後面的牆面因陰影而較深。

線稿 LINE DRAFT

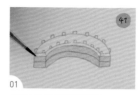

01
以灰色塗滿建築體。

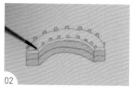

02
塗滿煙囪。

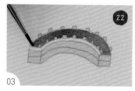

03
以普魯士藍塗滿屋頂上方。

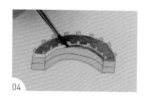

04
畫屋頂側邊時，可與上方屋頂間留細微白邊，為兩面的分隔線。

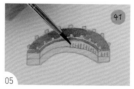

05
以深灰色塗畫柱子間的牆面，以繪製陰影。★

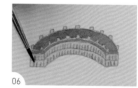

06
如圖，巴斯繪製完成。

貨幣 1
One Pound

英鎊硬幣各種幣值有不同的圖案與紀念性，相同幣值也會不斷改版新圖，各種都讓人想珍藏呢！而1鎊正面皆為英國君主像。

線稿 LINE DRAFT

47

01
以灰色塗滿整個硬幣。

16

02
在灰色未乾時，染較淡的湛藍色做金屬質感變化。

47

03
以深灰色畫金屬圖案凸起處下方的陰影。

04
完成如圖，使人臉有立體感。

05
塗滿硬幣的側邊，增加厚度效果。

42

06
最後，以白色點上反光亮面即可，加強金屬質感與立體感。

COLOR

配色

灰色 **41**

湛藍色 **16**

白色 **42**

29

貨幣 2
One Pound

 英鎊背面圖案相當多樣，曾有英國國徽、北愛爾蘭亞麻、橡樹、皇家徽章等代表性圖案。

其他注意事項

繪製金屬的陰影時，初學者容易將深色誤畫滿一圈，不僅失去立體感，畫面也較亂。小撇步為「皆畫在同方向」，例如：全部畫在物件的左下（或右下），讓陰影方向一致。

線稿 LINE DRAFT

步驟說明

41
01 以灰色塗滿整個硬幣。

16
02 在灰色未乾時，染較淡的湛藍色做金屬質感變化。

41
03 以深灰色畫金屬圖案凸起處下方的陰影。

04 陰影繪製完成，製造金屬浮雕的效果。

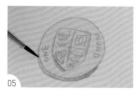
05 塗滿硬幣的側邊，增加厚度效果。

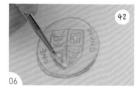
42
06 最後，以白色點上反光亮面即可，以加強金屬質感與立體感。

約克

York

約克肉舖街（Shambles）上的房子排列緊密且樓層凸出，形成很有特色的景象！電影《哈利波特》的斜角巷也在此取景。

COLOR

配色

土黃色　05

椰褐色　30

深褐色　07

磚紅色　23

水藍色　13

暗綠色　11

灰色　41

湛藍色　16

step by step

步驟説明

線稿　LINE DRAFT

01
以椰褐色塗滿右側三處牆面。

02
在椰褐色未乾時，染較濃椰褐色，以增加深淺層次變化。

03
均勻地點上牆面磚頭。

04
因為底色還未乾，此時會有暈染效果。

05
以椰褐色塗滿左側上方牆面，並染更濃椰褐色做層次。

31

06 點上牆面磚頭。

07 重複步驟 5-6，畫最下方牆面。

08 以磚紅色塗滿兩側牆面。

09 以暗綠色塗滿最左側的牆面。

10 以土黃色塗滿右側凸出的樓層。

11 左側樓層先留白以勾勒出窗戶。

12 畫好邊框再畫滿，比較不會誤塗。

13 重複步驟 11-12，保留窗戶並塗滿至下方。

14 以水藍色畫長形牆面。

15 在水藍色未乾時，染湛藍色，以增加深淺層次變化。

16 以灰色塗滿後方建築。⭐

17 待乾後，以深褐色繪製牆面木頭結構。⭐

18

由於繪製面積小，避免因水分過多而線條彼此染在一起。

19

塗滿左側建築屋頂。

20

繪製牆面木頭結構。

21

木頭結構繪製完成，產生濃濃歐式風味角

22

以深褐色點綴一次牆面磚頭。

23

原先暈染開來的磚頭，再加上銳利邊緣的磚頭，使牆面更活潑。

24

左半邊牆壁也畫上新的磚頭。

25

以灰色從遠方開始塗畫地板。

26

最後，以乾擦方式壓筆收尾，地板粗糙表面繪製完成！

步驟繪製須知

☆ 愈後方的建築在視覺上愈不清晰，用淺色輕輕帶過即可，才能與前方建築產生距離感。

☆ 早期歐洲多為半木結構，傾斜的柱子和橫梁有效的承載整間房子。而外觀也因結構組織的關係變為樸實可愛的風格！

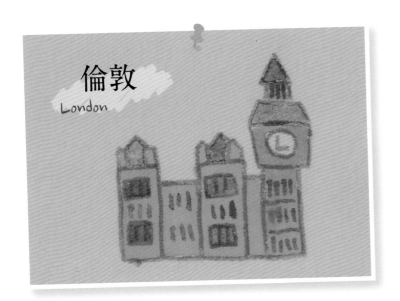

倫敦

London

坐落於泰晤士河畔的唯美大笨鐘（Big Ben），是倫敦著名地標之一，也是許多人夢想中的旅遊景點。

其他注意事項 | 因為大笨鐘是倫敦重要地標及電影知名拍攝景點，大家對建築的外型形象認知較深。繪製大笨鐘關鍵則是構圖大於上色，須耐心描繪。

線稿 LINE DRAFT

01
以土黃色塗滿大笨鐘的主要建築體。

02
在土黃色未乾時，染較濃土黃色，以增加深淺層次變化。

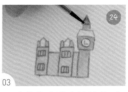

03
以孔雀藍塗滿大笨鐘尖頂。

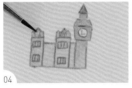

04
完成如圖。

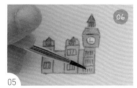

05
以鞍褐色畫出結構細節。
（註：若遇造型線條較細時，抬高筆與紙接觸的角度，以筆尖來畫。）

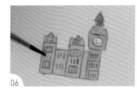

06
如圖，複雜的大笨鐘已簡化成可愛插圖。

07
最後，以駝色塗滿全部的窗戶。

08
如圖，大笨鐘繪製完成。

電話亭

Phone Box

 大紅色復古的電話亭，也是旅客夢想合照的景物。

線稿 LINE DRAFT

01

以胭脂紅塗滿上方圓弧造型。

02

塗滿邊框，留下白色招牌不上色。

03
塗滿電話亭部分。

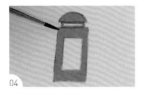

04
完成如圖。

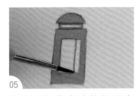

05
在窗戶較靠右邊的位置畫上直線。

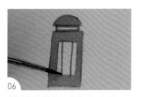

06
對稱的位置再畫上直線。

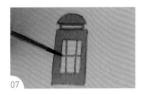

07
橫線部分先從中間開始繪製。（註：從中間開始畫比從最上面畫較易平均分配間距。）

08
上半部抓等比例間距畫上兩條橫線。

09
重複步驟8，於下半部畫上兩條橫線。

10
以較濃的土黃色點綴上方做裝飾，電話亭即繪製完成。

COLOR

配色

05　土黃色

06　鞍褐色

07　深褐色

41　灰色

42　白色

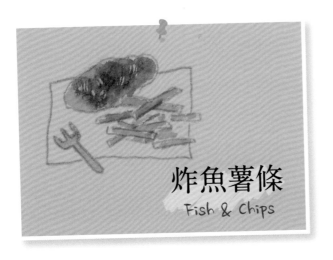

英國著名美食之一。大塊鮮嫩的魚肉
配上脆薯，難忘的好滋味！

其他注意事項

① 除了最後以白色畫出反光亮點，也可以在
一開始塗底色前預留水彩紙本身的顏色。
如此作品的步驟 3，未塗滿整個炸魚線稿。

② 步驟 4 與 11 同為乾擦技法，但因底色濕與
乾的不同，而繪製出不同效果的炸物質感。

炸魚薯條
Fish & Chips

step by step

步驟說明

線稿 LINE DRAFT

01 以土黃色畫炸魚，繪製到
½ 即可。

02 在土黃色未乾時，染鞍褐
色，以增加深淺層次變化。

03 暈染出炸魚的層次感。

04
取深褐色，以乾擦方式繪製炸物的質感。

05
如圖，以乾擦方式可保留底色、避免整個物體被塗成深褐色。

06
以土黃色畫薯條。

07
非線稿處也可畫上薯條碎屑。

08
在土黃色未乾時，以鞍褐色畫薯條陰影處。

09
如圖，每根薯條就有重疊的立體感了。

10
以灰色畫餐具。

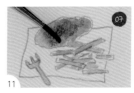

11
待灰色乾後，再取深褐色，以乾擦方式加強炸物質感。

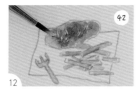

12
以白色繪製食物的反光亮點。

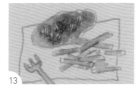

13
完成如圖，因炸物顆粒較細小，反光處輕輕點上即可。

06 鞍褐色

07 深褐色

41 灰色

19 皮膚色

03 紅色

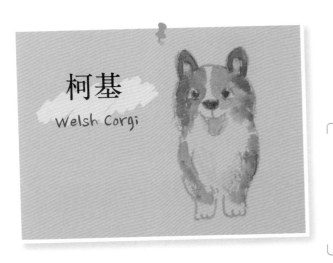

柯基
Welsh Corgi

可愛的柯基犬源自英國威爾斯，也是英國女王伊莉莎白二世所飼養的品種。紀念品店也能看見許多柯基周邊商品呢！

其他注意事項

① 動物毛皮在上底色時，留白是很自然的層次效果。

② 頭部與身體雖全為同一種顏色與畫法，但分成了四塊逐步完成。因為若是全部上完第一層底色再染深，水彩可能已經乾了而做不出層次。

step by step

步驟說明

線稿 LINE DRAFT

01
以皮膚色畫雙耳內側。

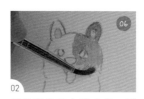

02
以鞍褐色畫右臉毛色，再以乾擦方式收尾。（註：在最末處將畫筆壓平來畫。乾擦效果很適合毛皮繪製，尤其不同毛色的銜接。）

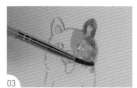

03
在鞍褐色未乾時，染較濃鞍褐色，以增加深淺層次變化。

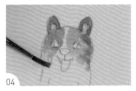

04 以鞍褐色畫臉的左半邊毛色。

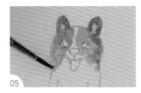

05 以乾擦方式收尾。

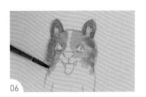

06 在臉的未乾時，染較濃鞍褐色，以增加深淺層次變化。

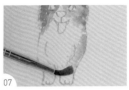

07 取鞍褐色，以乾擦方式畫右邊身體的毛色。

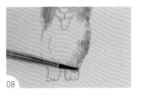

08 染較濃鞍褐色，以增加毛皮層次。

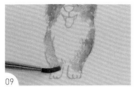

09 重複步驟 7-8，畫左邊身體的毛色。

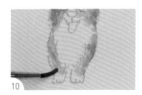

10 以乾擦做毛皮層次。

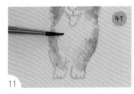

11 以灰色畫胸前的陰影。（註：白色物體畫法的關鍵在陰影。不須塗上白色顏料，只要將陰影畫上，水彩紙本身的顏色就自動凸顯為白色了。）

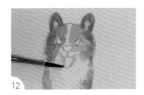

12 畫出嘴巴下方陰影，加強狗狗長嘴型的立體感。

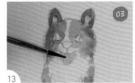

13 以淡紅色畫上舌頭。

14 最後，以深褐色畫鼻子及眼睛，並將眼睛保留白色反光即可。

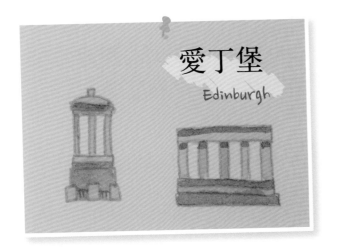

愛丁堡
Edinburgh

坐落於愛丁堡卡爾頓山（Calton Hill）的國家
紀念堂與北棟爾德·斯圖爾特紀念亭。在
此可一覽愛丁堡絕美景色。

步驟繪製須知

☆ 注意斑駁效果若是做太多，畫面反而容易
變髒。

☆ 有時可用線稿，或是直接上色的方式來做
變化，就不會呆板、了無生氣。

步驟說明

線稿 LINE DRAFT

01
以灰土色畫國家紀念堂上
方。

02
塗畫柱子。

03
最後，塗滿紀念堂底座。

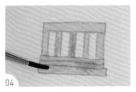

04 在灰土色未乾時，染較濃灰土色做老建築的斑駁質感。⭐

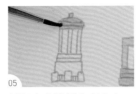

05 以灰土色塗紀念亭上方。

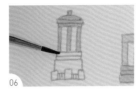

06 塗畫柱子。

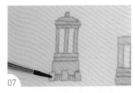

07 最後，塗滿紀念亭底座。

08 繪製斑駁質感。

09 取較深灰土色，以疊色技法做牆面變化。⭐

10 畫歐洲建築柱子上下端常有的特殊裝飾。

11 以間隔塗色讓建築更活潑多變。

12 取較深灰土色，以疊色技法做屋頂層次變化。

13 畫牆面陰影處。

14 最後，塗滿紀念亭底座即可。

劍橋

Cambridge

國王學院（King's College）為劍橋知名學院之一，宏偉的建築為哥德式代表作。

其他注意事項

參考 P.11〈簡易插畫的灰色調配〉，吉布斯樓主色系為灰色，但因些微的顏色變化而產生更豐富的效果。

step by step

步驟說明

線稿 LINE DRAFT

20

01
以灰土色畫吉布斯樓下半部。

02
畫建築左側與拱門上半部。

41

03
以灰色塗滿欄杆。

04
塗滿三角形結構處。

05
以鋼青色塗滿所有窗戶。

06
以深灰色畫門。

07
以土黃色塗滿禮拜堂的牆
面。

08
描繪禮拜堂上方較精細的
結構處。

09
描繪禮拜堂最上方的凸出
造型。

10
以深褐色塗滿三面窗戶。

11
以鞍褐色畫右側牆面結構
的線條。

12
左側牆面也畫上線條。

13
畫牆面結構陰影處。

14
最後，以土黃色畫窗戶造
型線條即可。

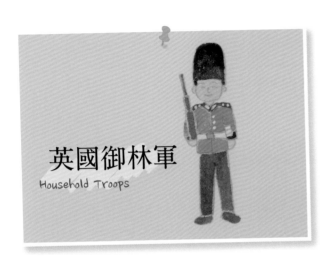

英國御林軍
Household Troops

御林軍的日常職責為守衛王宮、護衛女王、國家禮儀勤務等。白金漢宮前的衛兵交接儀式也是不可錯過的行程，帥氣又嚴肅的他們，都不好意思合照！

步驟說明

step by step

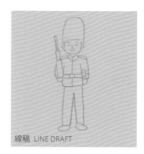

線稿 LINE DRAFT

01
以皮膚色塗滿臉。

02
畫上兩隻手。

03
以胭脂紅塗滿亮眼的紅色外衣，腰帶記得留白。

04
如圖，紅色外衣完成。

05
以黑色塗滿褲子。

06

畫上皮鞋，褲子與鞋子間留細微白線，以作兩個物件的區隔。

07

將另一隻鞋子也畫上。

08

畫上袖口黑色布料。（註：勿塗到袖子白色裝飾。）

09

塗滿衣領與衣肩的黑色部分。

10

同樣以黑色畫槍。

11

畫上搶眼的黑色熊皮帽。

12

以土黃色畫腰帶裝飾。

13

以白色畫外衣徽章。

14

最後，以白色畫上扣子即可。

COLOR

配色

11 暗綠色

08 嫩綠色

12 森林綠

10 橄欖綠

09 草綠色

07 深褐色

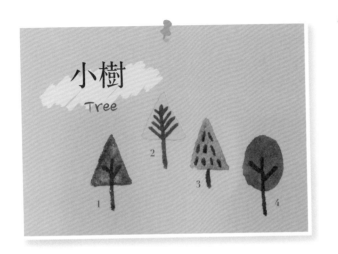

小樹

Tree

1　2　3　4

用造型多變的可愛小樹們來點綴地圖！

其他注意 事項	① 樹葉部分要完全乾了，才能畫上樹幹。 ② 以上的樹形大家可以嘗試用不同的綠色與咖啡色做混搭，就能畫出更多種類的樹，讓地圖不會太單調！

step by step

步驟說明

» 小樹 1

01
以暗綠色畫出樹的三角形輪廓。

02
從角落開始順著同方向塗滿，筆觸較不會亂。

03
樹葉的部分完成。

04
以深褐色畫樹幹。

05
完成如圖，三叉的樹枝是基本款。

» 小樹 2

06
以嫩綠色畫出樹的三角形輪廓。

07

從靠近樹頂處開始繪製樹幹，拉長做變化。

08

以類似葉脈的畫法畫上樹枝。

09

兩側樹枝畫完，新款式小樹繪製完成！

10

以森林綠畫出樹的三角形輪廓。

11

用更深的綠點上樹葉，排數可隨意自訂。

12

最後，畫上樹幹即可。

» 小樹 4

13

以橄欖綠畫出樹的橢圓形輪廓。

14

從角落開始順著同方向塗滿，筆觸較不會亂。

15

樹葉的部分即完成。

16

待乾後，以深褐色畫樹幹。

17

如圖，圓形造型的三叉樹枝小樹繪製完成。

18

將以上教的各種樹枝變化運用在圓形造型中，可使樹的種類更多變化！

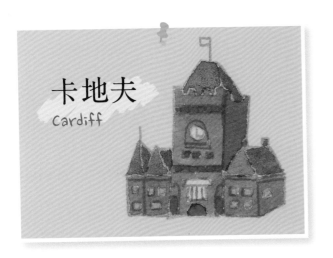

卡地夫
Cardiff

外觀亮眼鮮豔的皮爾海德大樓（Pierhead Building）為威爾斯地標建築，其鐘樓有「威爾斯的大笨鐘」之美稱！

步驟說明

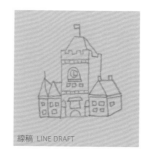

線稿 LINE DRAFT

01

以鞍褐色畫鐘樓上方的牆面部分。

02

塗滿鐘樓牆面並染較濃鞍褐色，以增加深淺層次變化。

03

塗滿右側建築體。（註：勿塗到窗戶。）

04

重複步驟3，塗滿左側建築體。

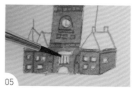

05

描繪窗戶結構，畫三條直線。

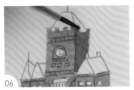

06 以較濃鞍褐色畫鐘樓側邊的較暗牆面。

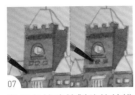

07 以疊色技法繪製建築結構的陰影。

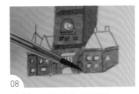

08 畫牆面兩側柱子下緣。

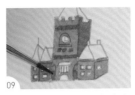

09 完成如圖，鐘樓已有豐富層次變化！

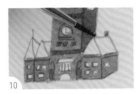

10 以鞍褐色畫煙囪。

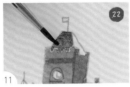

11 以普魯士藍畫鐘樓受光面的屋頂。

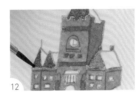

12 畫所有屋頂的受光面。

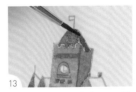

13 以較濃普魯士藍畫屋頂的背光面。

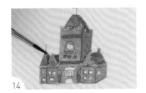

14 屋頂繪製完成。

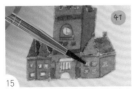

15 以灰色繪製所有窗戶。

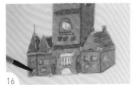

16 窗戶繪製畫完成。

17 最後，以礦藍色繪製門即可。

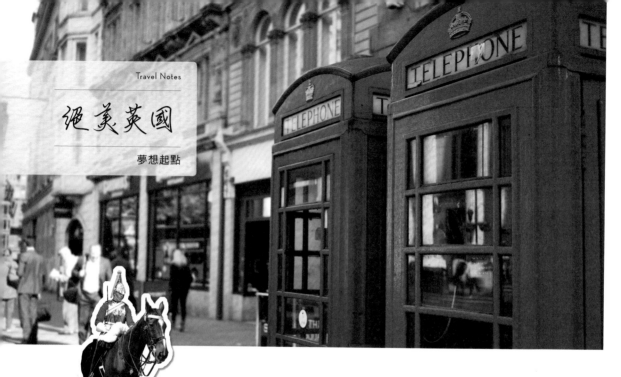

絕美英國

夢想起點

騎著馬的英國衛兵
太帥氣了！

　　大不列顛及北愛爾蘭聯合王國，簡稱聯合王國（United Kingdom），
中文通稱「英國」、由四個構成國組成，包括英格蘭、蘇格蘭、威爾斯、
北愛爾蘭。距離台灣約九千七百多公里的英國，坐飛機至少也要十個多
小時，再加上從小在課堂上時對歐洲文化的耳濡目染之下，對於那遙遠
的國度已深深嚮往。

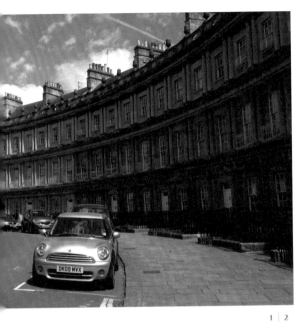

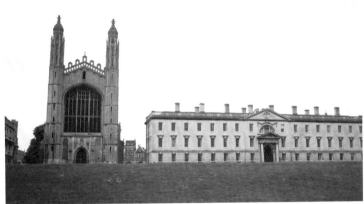

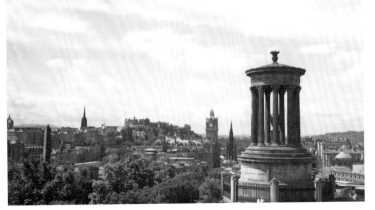

<div style="text-align:right">1 | 2
3</div>

1　巴斯處處是圓弧型的建築。

2　詩情畫意的劍橋。

3　於卡爾頓山上欣賞愛丁堡風光。

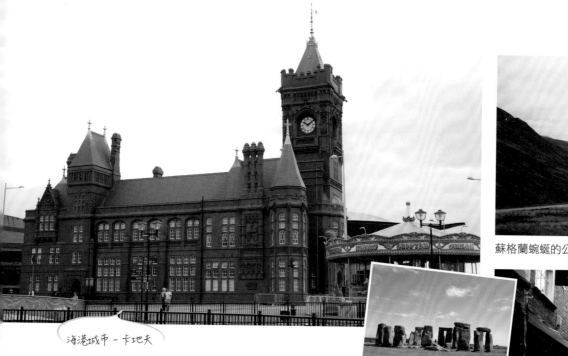

蘇格蘭蜿蜒的公路景色。

海港城市－卡地夫

神秘遺跡－巨石陣

約克著名的肉舖街。

　　這一趟旅行走過了英格蘭、威爾斯及蘇格蘭，雖同在
一塊土地上，但隨著歷史背景的變革，各地風情、建築及文化
還是不盡相同。若英格蘭用包羅萬象的千面女郎形容，威爾斯則是
慢步悠遊的英倫紳士，而能化身為中世紀城堡裡的公主或騎士，就屬浪
漫的蘇格蘭莫屬了。

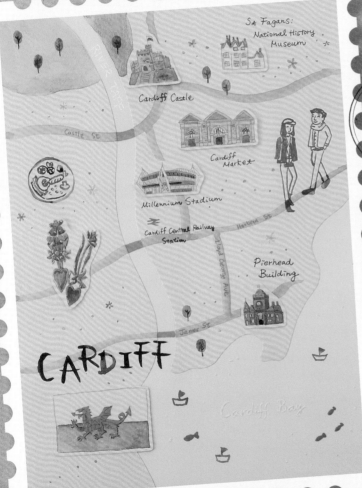

St Fagans:
National History
Museum

Cardiff Castle

Castle St

Cardiff
Market

Millennium Stadium

Cardiff Central Railway
Station

Harbour St

Lloyd George Ave

Pierhead
Building

James St

CARDIFF

Cardiff Bay

卡
地
夫

CARDIFF

線稿下載 QRcode

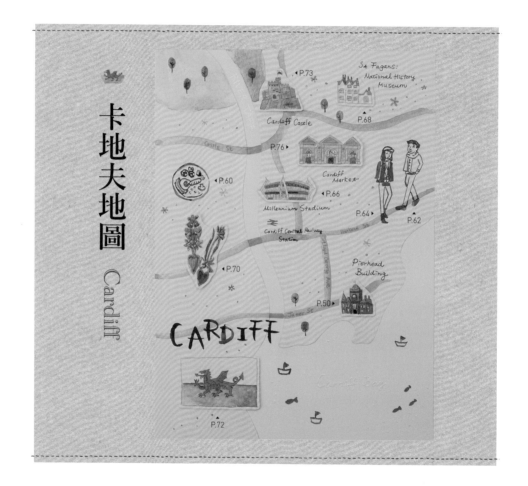

05　土黃色
09　草綠色
17　紫色
16　湛藍色
18　黑色
34　橘色

01
以色鉛筆繪製卡地夫地圖草圖。（註：可參考卡地夫地圖網路照片繪製。）⭐

02
取藍色色紙當底，作為海洋與河流。

03
在色紙上描繪出卡地夫的輪廓。

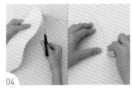

04
以剪刀沿著線條剪下卡地夫形狀的紙片，並將最外圍鉛筆線擦乾淨。

05
在卡地夫形狀的紙片背面中間及紙緣貼上雙面膠。

06
曲線狀的邊緣則以膠水黏貼較方便。

07
參考草圖，對準位置後貼上。

08
卡地夫地形完成！

09
對照草圖的道路，以土黃色畫出最中間的街道。⭐

10
承步驟9，依相對位置畫出上下的街道。

11
最後，畫上較短的連通道路。

12
左上角為公園，以草綠色塗滿。

13
將所有畫好的景點及物件剪下，準備來拼貼！（註：參考 P.60-P.78 繪製。）

14
對照草圖並擺放好各景點的位置。

15
確認無誤後即可用膠水黏上。

16
以簽字筆寫下景點名。⭐

17
以鉛筆寫路名，因為顏色較淡，與景點名作區隔。

18
以牛奶筆寫下河流與海灣名。

19
於空白處畫上插圖，先以鉛筆打底。

20
畫上英式早餐線條插圖。（註：參考 P.60 英式早餐教學。）

21
畫上英倫風男、女士線條插圖。（註：參考 P.62、P.64 英倫風男、女士教學。）

22
如圖，地圖整體架構初步繪製完成。

23
先以鉛筆寫上 CARDIFF 標題，再以黑色描繪。⭐

24
於空白處畫上插圖，海灣可畫小船、魚、白色泡泡等插圖。

25 公園及其他空白處畫上小樹做裝飾。（註：參考 P.48 小樹教學。）

26 除了圓點造型，也可以畫有花瓣的花朵做裝飾。

27 補上火車標誌。檢查地圖是否有遺漏的資訊或剩餘的鉛筆線。

步驟繪製須知

⭐ 即便只是草圖，不同項目的物件（道路、景點、插圖等分類）可用不同顏色作區別，能增加正式繪製時的方便與準確度。

⭐ 從中間開始畫較易對準位置，主要街道畫完再畫連通小街道。

⭐ 完整地名文字可參考地圖範例。

⭐ 標題是整張作品重要的一環。標題文字若長度較長，建議先打鉛筆稿，位置能更準確。

其他注意事項

若以 A4 色紙作為地圖的底，則每個剪貼景點的元件尺寸約 4×3 公分左右，再依整體畫面做調整。

英式早餐
English Breakfast

一頓豐盛的英式早餐包括烤番茄、香腸、鹹肉、薯菇、蛋、焗豆等。美味的英式早餐也是英國飲食文化重要的一部分！

step by step

步驟說明

線稿 LINE DRAFT

01

以紫色畫出圓形盤子。

02

畫出盤子的厚度。

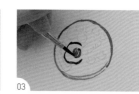

03

畫荷包蛋時可適度留白，以表現蛋面的反光質感。

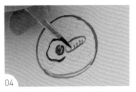

04 繪製香腸，畫出一條條切面以增加相似度。

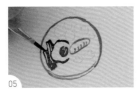

05 繪製培根，肥肉部分顏色較淺，可用留白方式呈現。

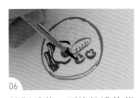

06 繪製香菇，再染較濃的紫色做深淺層次變化。

07 繪製焗豆。（註：混在醬料中的食物，因湯汁而模糊物體形狀，可用輕快的筆觸繪製，以製造模糊感。）

08 豆子可轉換方向，整體才不會呆板。

09 繪製深色的香腸。

10 染較濃的紫色做深淺層次變化。

11 最後，畫上馬鈴薯塊即可，英式早餐上桌！

其他注意事項	① 單色線條也是插畫不同的呈現方式，搭配起來讓整張作品更多元，也可嘗試以不同顏色畫畫看美味英式早餐！
	② 畫線條時利用筆尖下壓，即可畫出較粗的線條。當一個物件同時包含各種粗細線條時，會有手感、自然的效果。

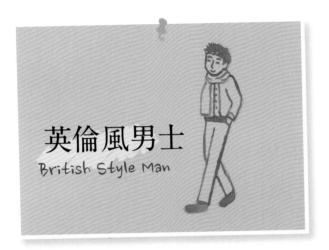

英倫風男士
British Style Man

英國紳士風總是讓少女著迷！簡單、修身、牛津鞋或皮革短靴是英倫風搭一大重點，來用畫筆搭配屬於自己的英倫風！

步驟說明

線稿 LINE DRAFT

01

以湛藍色從臉部輪廓開始上色。

02

繪製自己喜歡的表情。

03

頭髮的邊緣可以戳的方式來畫，以製造短髮的質感。

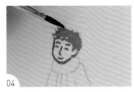

04 繪製頭髮時可留白，作為自然反光處。

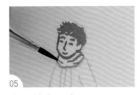

05 畫上絲巾。⭐

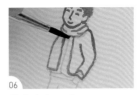

06 畫上大衣。⭐

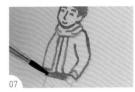

07 加上毛衣，下方填滿做為深色內搭。

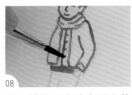

08 點上排扣，完成多層次英倫風上半身。

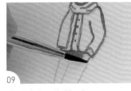

09 畫上插口袋的手。

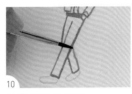

10 繪製修身的長褲。

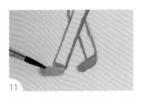

11 最後，塗上鞋子即可，英倫風男生穿搭完成！

步驟繪製須知

⭐ 衣物的皺褶線條可沿著外圍形狀來畫會較自然。切勿畫成太水平或垂直角度的線條。

⭐ 畫外衣或褲子時筆觸盡量柔軟，較能呈現布料的質感，但質感較挺的皮衣例外。

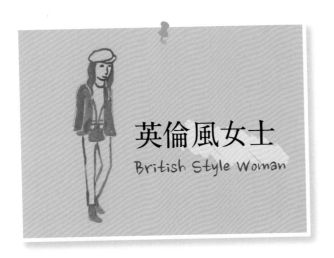

英倫風女士
British Style Woman

俐落又優雅的英國淑女，總是給人氣質翩翩的形象。全身裝扮看似簡潔，其實每個配件都缺一不可，來用畫筆搭配屬於自己的英倫風！

step by step

步驟說明

線稿 LINE DRAFT

01

以湛藍色從臉部開始上色，繪製自己喜歡的表情。

02

繪製帽子，畫出布料柔軟的質感。

03

頭髮設計成波浪捲造型。

04 畫右側大衣,與頭髮留細
微白邊作區隔。⭐

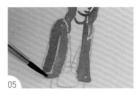

05 畫左側大衣,與袖子留細
微白邊作區隔。⭐

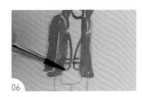

06 畫上兩隻手。

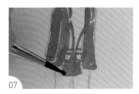

07 畫優雅手提包。

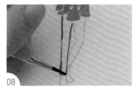

08 畫修身長褲。

09 另一隻腳畫成彎曲以改變
姿勢。

10 畫前腳的高筒靴。

11 最後,畫後腳的高筒靴即
可。(註:腳板有些微抬起,
須注意鞋背角度。)

步驟繪製須知

⭐ 此為質感偏硬的皮衣外套,描繪外套邊緣時以俐落的筆觸來畫,盡量減少過多的彎曲或抖動的線條。

⭐ 當兩個物件相鄰且同為深色時,一不小心容易造成兩物件混在一起。區隔方法可用線稿隔開,或是兩
物件交界處留白邊。

配色

41 灰色

18 黑色

04 胭脂紅

16 湛藍色

千禧球場

Millennium Stadium

千禧球場為威爾斯足球代表隊的主場,也是歐洲第二座及全世界最大擁有開合天蓋的體育場!除了舉行球賽外,草坪也供予音樂會及展覽等用途。

步驟說明

線稿 LINE DRAFT

01
避開欄杆,以淺灰色塗滿球場最下方。

02
以較深一些的灰色塗中間段,欄杆較多要小心避開。

03
完成如圖。

04

以更深灰色塗滿上半段。

05

完成如圖。

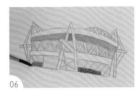

06

以深灰色繪製下方兩扇落地窗。

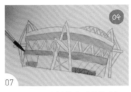

04

07

以胭脂紅塗滿中間造型。

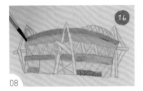

16

08

以湛藍色塗滿球場屋頂。

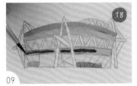

18

09

以黑色在紅色造型處畫上裝飾。

10

於球場上半段繪製造型線條。

11

如圖，球場繪製完成。

其他注意事項　千禧球場配色簡潔，關鍵在其構圖。若是傾斜欄杆的角度與數量分配有畫到，那光線稿本身就會很美了！

歷史博物館
St Fagans:
National History Museum

聖費根國家歷史博物館是座露天博物館，展承著威爾斯歷史上的生活習慣、文化和建築，讓遊客仿彿踏入時光隧道！除了建築部分，博物館另一半還是浪漫的花園喔！

其他注意事項 此景點於地圖範例上位置放置錯誤，應位於市區更西方處。而原地點應為卡地夫國家博物館。

步驟說明

線稿 LINE DRAFT

01
以灰色畫屋頂。

02
避開煙囪，畫完所有的屋頂。

03
待乾後，以鞍褐色塗滿煙囪。

04
以土黃色描繪大窗戶的外框。

05
將窗戶平均分成四欄。

06
將窗戶平均分成三列。

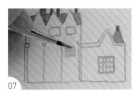

07
左半邊窗戶較小，平均分成三欄兩列即可。

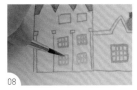

08
上下左右平均對齊，逐步畫完窗戶。

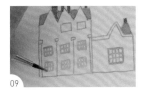

09
完成六扇相同造型的小窗戶。（註：由於窗戶的外觀為淺色金邊，可以不上線稿，直接用水彩描繪的方式呈現。）

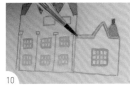

10
以土黃色畫屋簷。

11
此處屋簷無線稿，塗在上屋簷線稿下方即可。

12
金黃色屋簷繪製完成。

13
畫左上方窗戶，此窗戶造型為三欄。

14
描繪另一扇窗，歷史博物館繪製完成。

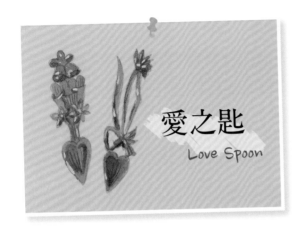

愛之匙
Love Spoon

威爾斯語為 Llwyau Caru。在早先年輕的威爾斯男士們會親手雕刻著木湯匙，送給心儀的女孩，不同樣式也代表不同意義。演變至今，木湯匙成為精雕細琢的美麗工藝品呢！

步驟繪製須知
★

水彩會分層來畫，簡化的說法為：第一層打底色，物體的基本色調。第二層做層次與結構，面與面的區隔。第三層為物件的細節。若是形體或顏色較為複雜的物件，第二層的部分會再分多層去繪製，總之細節都是最後才畫。

線稿 LINE DRAFT

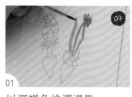
07

01
以深褐色塗滿湯匙。

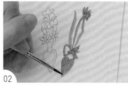

02
右側湯匙繪製完成。

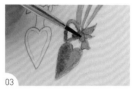

03
在深褐色未乾時，染較濃深褐色做深淺層次變化及陰影。

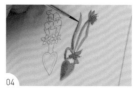

04
右側湯匙底色繪製完成。

05
以深褐色塗滿左側湯匙。

06
在深褐色未乾時，染較濃深褐色做深淺層次變化及陰影。

07
待乾後，以較濃深褐色畫右側湯匙的暗面。★

08
畫上暗面加強立體感。

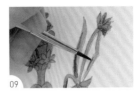

09
畫出花朵造型的暗面。

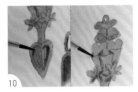

10
以較濃深褐色畫左側湯匙暗面，加強立體感。

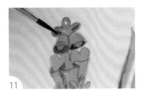

11
鈴鐺內側較暗，全部塗滿即可。

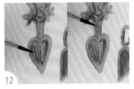

12
以更濃的深褐色畫左側湯匙的木紋細節。（註：若先畫細節再畫陰影，容易弄髒畫面。）

13
左側湯匙紋路細節繪製完成。

14
重複步驟12，畫上右側湯匙的木紋。

42

15
待乾後，以白色畫出反光亮點。

16
點上反光後，整個物體的細節就完成了，讓畫面更精緻！

其他注意事項

愛之匙外型精美多樣，大家可以從網路參考自己喜歡的樣式來畫喔！

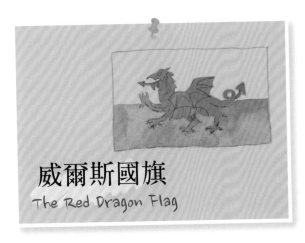

威爾斯國旗
The Red Dragon Flag

「紅色飛龍」的起源眾說紛云，其中較廣為人知的推論為羅馬帝國時期，騎士軍抵抗倒戈備兵時以飛龍作為徽章，繡在軍旗上。而後來歷史上又經歷統治或獨立等發展走向，威爾斯人對紅色飛龍已產生了強烈認同感。

線稿 LINE DRAFT

步驟說明

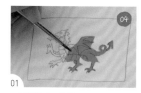

01
以胭脂紅畫龍。

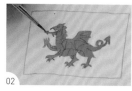

02
龍繪製完成。

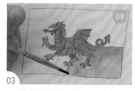

03
以草綠色塗國旗下半部。（註：如遇到一整片的單色平塗，建議在調色盤上先將顏料與水分準備充足，避免因畫到一半沒有顏料且重新調配後，導致顏色銜接不起來。）

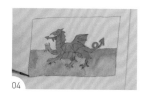

04
小心避開龍的爪子，國旗繪製完成！

其他注意事項 ： 國旗的相似度關鍵在構圖，龍的構造比較複雜，須耐心描繪。

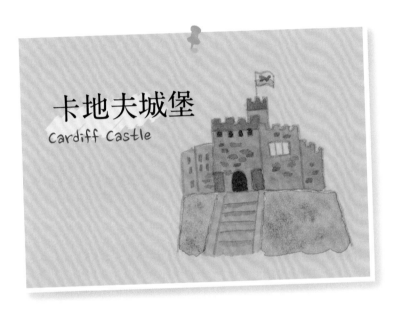

卡地夫城堡
Cardiff Castle

城堡位在卡地夫市中心的土丘上，是產哥德復興式建築的中世紀城堡。由於位置關係，城堡擁有強大的防禦功能，經歷無數戰爭的它，從外觀明顯看出摧毀與歲月的痕跡。

配色

灰土色　20

灰色　41

胭脂紅　04

草綠色　09

暗綠色　11

step by step

步驟說明

線稿 LINE DRAFT

20

01

以灰土色先塗滿建築右半側的城牆。

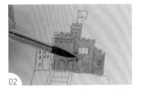

02

在灰土色未乾時，可染較濃灰土色做深淺層次變化。★

73

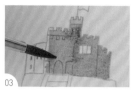

03
如圖，讓第一層底色就有老建築的斑駁感。

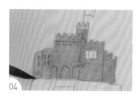

04
塗滿剩下建築體。

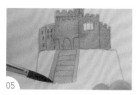

05
塗滿樓梯。

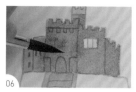

06
在未乾時，以較濃的灰土色繪製磚頭。

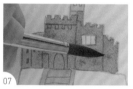

07
完成如圖，此時磚頭會有暈染效果。

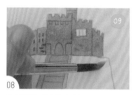

08
以草綠色畫山坡。

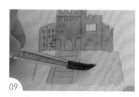

09
先塗滿一半即可。

10
在草綠色未乾時，染較濃草綠色做深淺層次變化。

11
以暗綠色點綴草地，繪製草叢的感覺。

12
重複步驟 8-11，畫左側山坡。

13
趁筆上的顏料為綠色時，先畫國旗的綠色部分。

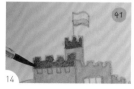

14
以深灰色塗滿城堡上緣。

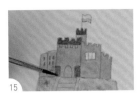

15 畫城牆造型的暗面處。

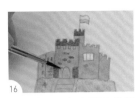

16 待乾後，以灰色再次繪製磚頭。

17 運用不同濃度的灰色繪製出豐富的磚牆。

18 畫樓梯的陰影，以增加立體感。

19 以深灰色畫門。

20 繪製牆面造型，以增加豐富度。

04

21 以胭脂紅畫國旗上的龍。

22 最後，以不同色相的灰色點綴牆面磚頭即可。

步驟繪製須知

★

雖然整體建築為同個色系，分批塗滿的用意是避免直接畫到最後時，若先前畫的底色已經乾掉，就無法做染色層次變化了。

COLOR 配色

41 灰色

05 土黃色

06 鞍褐色

09 草綠色

13 水藍色

15 鈷藍色

07 深褐色

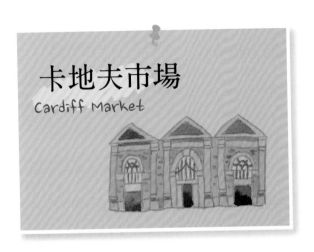

卡地夫市場
Cardiff Market

以鐵架蓋起的卡地夫市場為此城市主要的食品市場，被列為英國保護建築。比起百貨公司，市場更能展現當地文化及人民生活。來到廣大的市場有如尋寶，美味英式早餐、乾貨、雜貨等應有盡有！

步驟說明

線稿 LINE DRAFT

01
以灰色塗滿三個屋頂。

02
在灰色未乾時，染較濃灰色做深淺層次變化。

03
以淺灰色畫柱子。

04
塗牆面裝飾。

05
重複步驟 3-4，塗畫中間棟的牆面。

06

在未乾時，染較濃灰色做深淺層次變化。

07

完成左側建築的柱子與裝飾。

08

繪製深淺層次變化，老建築視覺效果完成。

09

以土黃色畫牆面。

10

中間間隔牆面也同為土黃色。

11

完成如圖。

12

趁紙張還有些微濕度，以鞍褐色畫磚頭。

13

完成如圖，復古的磚牆。

14

以灰色塗滿屋頂內凹的三角形結構及屋頂陰影。

15

完成如圖。

16

以灰色繪製柱子裝飾、增加豐富度。

17

完成如圖。

以水藍色繪製市場大門。

以鈷藍色畫市場的內部，繪製到 $1/2$ 即可。

在未乾時，快速以深褐色做渲染。⭐

重複步驟 19-20，畫中間的市場內部。

完成如圖，渲染讓整體感活潑繽紛。

以草綠色塗欄杆。⭐

描繪上方窗戶結構。

描繪大窗戶結構。

最後，畫上欄杆即可。

步驟繪製須知

⭐ 若視線是由外側看過去，空間內部則較昏暗、模糊。可用深色來繪畫，以加強裡外空間感。若再加上渲染，除了可以帶出內部結構或物品的意味，還可增加整張圖的豐富度。

⭐ 欄杆線條較細，盡量以筆尖抬高來畫。

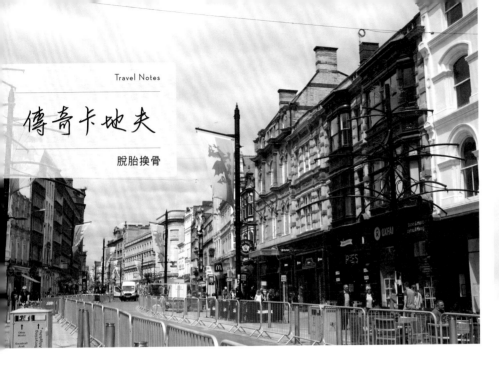

傳奇卡地夫

脫胎換骨

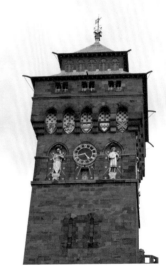

卡地夫從前為威爾斯南部海岸的一個小鎮，在 19 世紀時隨著北部煤礦的開採，竟成為當時世界第一的煤炭出口港。在 1905 年卡地夫被列作城市，並於 1955 年成為威爾斯的首府。憑藉著卡地夫海灣的投資計劃吸引各路資金和移民，人口快速地成長，卡地夫迅速的現代化，躍進為英國第十六大城市，也是現今熱門旅遊目的地之一！

1　中央大街上飄逸的國旗。

2　美麗的鐘樓。

1 | 2

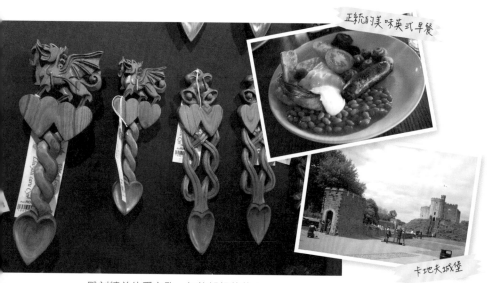

正統的美味英式早餐

卡地夫城堡

雕刻精美的愛之匙，每款都想蒐藏！

一出卡地夫車站，就能看到相當吸睛的威爾斯國旗，看似兇悍又威武的「紅色飛龍」國旗掛滿整條中央大街，像極了威爾斯的守護神。卡地夫雖為首府，步調卻不像倫敦來得緊湊，我與旅伴在處處是裝置藝術的著名海灣散步許久。離開倫敦後來到這裡，是個放鬆身心、調整節奏的好去處。可惜的是在威爾斯停留的時間並不久，下回再來一定要探索它更多美景。

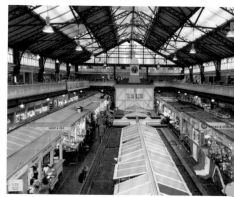

各種食品應有盡有的市場。

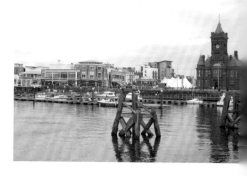

卡地夫灣是散步的好去處！

愛丁堡

EDINBURGH

Queen St

George St

Leith St

Calton Hill

Scott Monument

Walk

Edinburgh Castle

St Giles Cathedral

Lothian Rd

EDINBURGH

線稿下載 QRcode

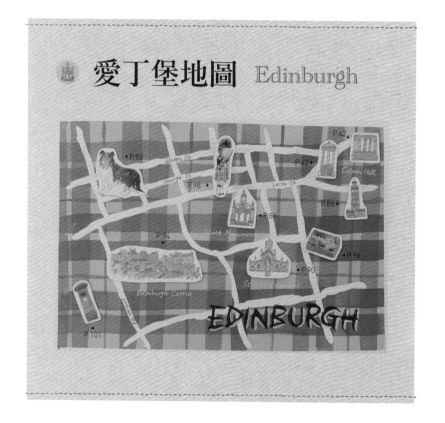

愛丁堡地圖 Edinburgh

P.92　P.42　P.42　P.98　P.86　P.94　P.96　P.90　P.101

01

以色鉛筆繪製愛丁堡地圖草圖。（註：可參考愛丁堡地圖網路照片繪製。）☆

02

對照草圖，以鉛筆畫出街道。

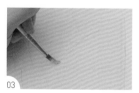

03

以留白膠描繪街道。

04 確認是否每條路都有畫上留白膠。

05 待乾後，留白膠呈現米色固態狀。

06 在水彩紙的邊緣貼上紙膠帶。👆

07 完成如圖。

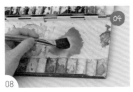

08 平塗大面積底色前，先準備好足夠的胭脂紅顏料。

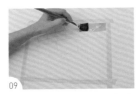

09 取大號數扁頭筆，從上半部開始將地圖平塗上色。

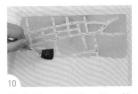

10 承步驟 9，順著一筆一筆往下平塗至結束。

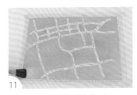

11 第一層底色繪製完成。

12 待乾後，從中間畫兩條垂直方向的磚紅色寬線。

13 重複步驟 12，兩側分別畫上同樣樣式。

14 以兩寬線為一組，於各組垂直寬線間畫上細線。

15 如圖，垂直線部分完成。

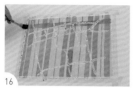

16 待顏料乾後，開始畫水平線，同樣以兩寬線為一組。⭐

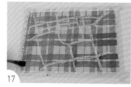

17 完成三組水平寬線。

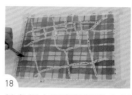

18 於各組水平寬線間畫上細線。

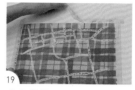

19 小心的撕除紙膠帶。⭐

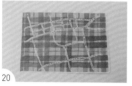

20 蘇格蘭格子底色完成，並留出漂亮俐落的白邊。

21 待乾後，再撕掉留白膠。

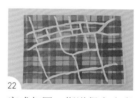

22 完成如圖，街道保有水彩紙的原色。

23 將所有畫好的景點及物件剪下，準備來拼貼！（註：參考 P.86-P.101 繪製。）

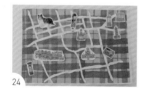

24 對照草圖並擺放好各景點及插圖位置。

25 確認無誤後即可用膠水黏上。

26 以鉛筆打稿標題，寫上 EDINBURGH。⭐

27 以黑色描繪。

28　待乾後，在文字右側及下方畫上白邊以增加造型變化。

29　以牛奶筆寫下景點名。⭐

30　以黑色原子筆寫下街道名，即完成愛丁堡地圖。

步驟繪製須知

⭐ 即便只是草圖，不同項目的物件（道路、景點、插圖等分類）可用不同顏色作區別，能增加正式繪製時的方便與準確度。

⭐ 紙膠帶貼在水彩紙上間距的多寡即為白邊的寬度，可依喜好調整黏貼的寬度。

⭐ 繪製兩線交界的重疊格子效果時，顏色濃度不宜過濃，保有一點水分的透澈感，重疊時效果才出的來。

⭐ 撕紙膠帶動作須慢，建議由紙張往桌面方向撕，較不易破壞到水彩紙。

⭐ 標題是整張作品重要的一環。標題文字若長度較長，建議先打鉛筆稿，位置能更準確。

⭐ 完整地名文字可參考地圖範例。

其他注意事項

若以 16 開水彩紙作為地圖的底，則每個剪貼景點的元件尺寸約 3×3 公分左右，再依整體畫面做調整。

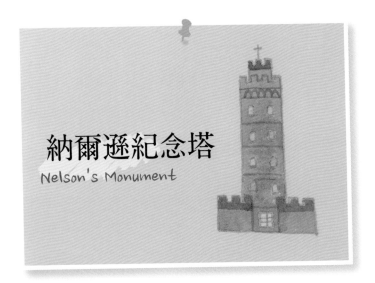

納爾遜紀念塔
Nelson's Monument

納爾遜紀念塔位於愛丁堡的卡爾頓山山頂。
1805年特拉法加戰役中,海軍中將霍雷肯‧納爾遜奮力擊
敗敵軍,自己卻中彈身亡,後人蓋此塔以紀念英勇的中將。

線稿 LINE DRAFT

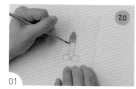

01

以灰土色畫塔身。

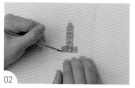

02

在灰土色未乾時,染較濃
灰土色做深淺層次變化。

86

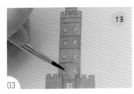

03

以水藍色塗滿八面窗戶。

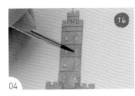

04

以湛藍色染其中三至四面窗戶，做層次變化。

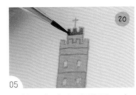

05

以較深灰土色畫塔頂。★

06

描繪牆面樣式變化。

07

畫底下城牆上緣。

08

描繪樓層交接處，加強立體感。

09

完成如圖。

步驟繪製須知

★

由於此書教學重點為化繁為簡的可愛插圖，繪製同色系牆面的深色處時，除了較明顯的陰影須畫深之外，其實可以自由搭配想畫深色的地方，讓畫面有層次繽紛感卻不雜亂即可。

史考特紀念碑
Scott Monument

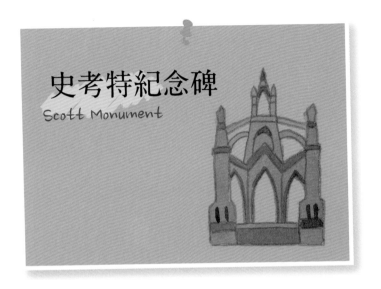

線稿 LINE DRAFT

01
避開鏤空處,以灰土色塗滿建築。

02
在灰土色乾前,先染較濃灰土色做深淺層次變化。

史考特紀念碑是座維多利亞哥德式紀念塔,紀念蘇格蘭著名歷史小說家及詩人:沃爾特·司各特。
攀登高塔須經過狹窄的階梯,即可從尖頂上的觀景台俯瞰愛丁堡市中心及周邊景色。

| 其他注意事項 | 此紀念碑的關鍵在外觀構圖,繪出鏤空拱形造型為重點。 |

03

畫完建築空白處。

04

在未乾時，染較濃灰土色做深淺層次變化。

05

以較深灰土色畫底部的裝飾。

06

畫中間部分的裝飾。

07

完成如圖。

08

以較濃灰土色線條裝飾兩側柱子

09

畫拱形造型邊緣。

10

持續畫拱形造型邊緣。

11

最後，裝飾完紀念碑最上方即可。

聖吉爾斯大教堂

St. Giles' Cathedral

聖吉爾斯大教堂位於觀光大街上，為一個蘇格蘭教會禮拜場所。宏偉的大規模建築，是觀光客喜愛的旅遊景點。

步驟說明

線稿 LINE DRAFT

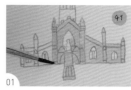

01
以灰色塗滿教堂外牆。

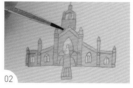

02
避開鏤空處，繼續塗滿並染較濃灰色做深淺層次變化。

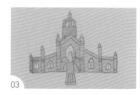

03
完成如圖，繪製出老建築歲月痕跡的樣貌。

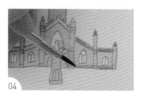

04
以較深灰色開始畫深色處。

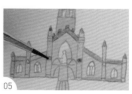

05
畫中間段深色處。

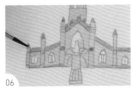

06 畫左側深色處。⭐

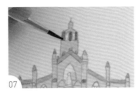

07 畫上方結構。

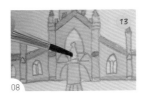

08 以水藍色畫銅像底色。

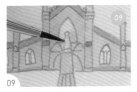

09 在水藍色未乾時，銅像局部染上草綠色，以繪製氧化、斑駁感。

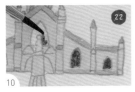

10 以普魯士藍畫所有窗戶。

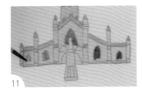

11 完成如圖。

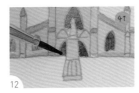

12 以較深灰色畫銅像後方的門。⭐

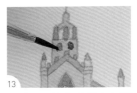

13 最後以深灰色畫最上方兩扇窗戶，完成。

步驟繪製須知

⭐ 深色處雖可自由搭配，但建築類的分配盡量以左右對稱會較美觀。

⭐ 將門畫深，除了讓門本身與牆面做區隔，也能製造與前方雕像之間的前後距離感。

配色

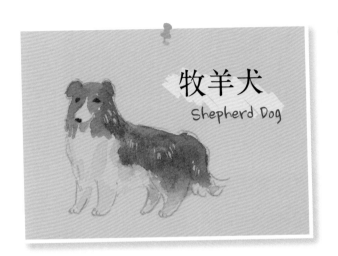

牧羊犬
Shepherd Dog

此類犬種為歷史悠久的牧羊犬，原產於蘇格蘭。長而蓬鬆的毛及聰明的模樣，廣受大家喜愛。

其他注意事項

① 動物毛皮在上底色時，留白是很自然的層次效果。

② 頭部與身體雖全為同一種顏色與畫法，但分成了兩次逐步完成。因為若是全部上完第一層底色再染深，水彩可能已經乾了而做不出層次。

step by step 步驟說明

線稿 LINE DRAFT

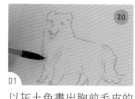
01 以灰土色畫出胸前毛皮的陰影。 ☆

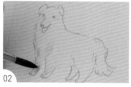
02 畫出前腳的白色毛陰影。

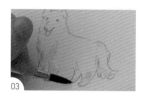
03 畫出後腳及尾巴末端的白毛陰影。

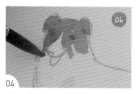
04 先用鞍褐色畫臉部深色的部位，後再以乾擦方式收尾。 ⓫

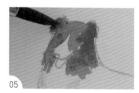
05 在鞍褐色未乾時，染較濃鞍褐色做深淺層次變化。

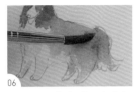

06 用鞍褐色畫身體深色的部位，再以乾擦方式收尾。

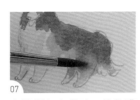

07 在鞍褐色未乾時，染較濃鞍褐色做深淺層次變化。

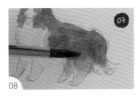

08 持續染深褐色，以做更多層次。⭐

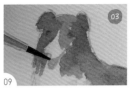

09 以淡紅色畫上舌頭。

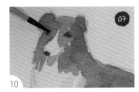

10 以深褐色畫鼻子及眼睛。

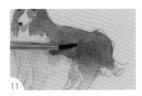

11 取深褐色，以乾擦技法做毛皮質感。⭐

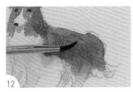

12 完成如圖，呈現出動物毛的蓬鬆感。

13 以白色畫毛的反光。

14 完成如圖，增加毛皮的立體感。

步驟繪製須知

⭐ 白色物體畫法的關鍵在陰影。不須塗白色顏料，只要畫陰影，紙本身的顏色就自動凸顯為白色。若是毛較長的動物，陰影順勢畫為長條流線型。

⭐ 收尾時將畫筆壓平來畫。乾擦效果很適合繪製不同毛色的銜接。

⭐ 可將物體做兩層以上的層次變化，使毛皮產生濃厚的視覺效果。

⭐ 待水彩乾後再乾擦，能製造更強烈的蓬鬆感。

愛丁堡城堡
Edinburgh Castle

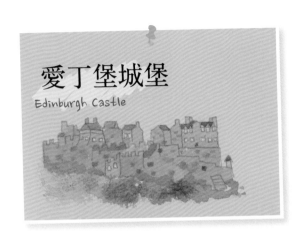

愛丁堡城堡是蘇格蘭的重要象徵，早期為蘇格蘭皇家城堡，見證了多次戰爭。城堡坐落於山頂上，從市中心各處皆能看見。而城堡內有設有軍事博物館，陳列各式骨董兵器及記述蘇格蘭、英國及歐洲等軍事歷史。

其他注意事項

此城堡主要色系為灰土色，練習並觀察加了不同顏色後灰土色的變化。例如：加了鞍褐色會偏紅，加了深褐色則偏咖啡色，這些細微的顏色改變讓城堡雖為同個顏色當底色，卻能有多變化的視覺效果！

步驟說明

線稿 LINE DRAFT

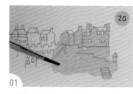

20

01
以灰土色塗滿右側城牆。

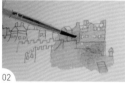

02
在灰土色未乾時，染較濃灰土色做深淺層次變化。

03
以灰土色塗滿中間段的城牆。

04
在灰土色未乾時，染較濃灰土色做深淺層次變化。

05
塗滿左側城堡。

06 重複步驟 4，做層次變化。

07 完成如圖，呈現出城堡斑駁感。

08 以較深的灰土色畫磚頭。

09 以深褐色畫磚頭，增加繽紛感。

10 磚頭完成如圖。

11 以較深灰土色畫屋頂。

12 畫完所有的屋頂。

13 以相同灰土色加一些深褐色後畫暗面處。

14 畫城牆上綠。

15 城牆空白處再補畫磚頭。

16 用草綠色以戳的方式畫山坡。

17 最後，在未乾時，染暗綠色做深淺層次變化即可。

配色

04	胭脂紅
21	銅色
06	鞍褐色
18	黑色
23	磚紅色
42	白色

蘇格蘭皇家餅乾

Walkers

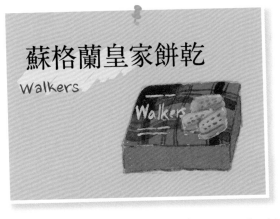

來到蘇格蘭也不能錯過知名的美味餅乾——蘇格蘭皇家餅乾（Walkers）！是唯一榮獲三項皇家獎的蘇格蘭食品製造公司，其由古傳秘方烘焙，原料皆為高品質的燕麥，無法抗拒的美味廣受世界各地的喜愛！

步驟繪製須知

☆ 先將水彩筆洗淨後，用抹布約吸半乾，再直接塗交界處即可幫助顏料渲染。若範圍較大，建議塗幾筆後重新洗筆再繼續塗。

☆ 繪製兩線交界的重疊格子效果時，顏料不宜過濃，保有一點水分的透澈感，重疊時效果才出的來。

step by step

步驟說明

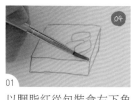

線稿 LINE DRAFT

01
以胭脂紅從包裝盒右下角開始畫。

02
如圖，畫至左上角留白。

03
先以黑色塗滿左上角，並加強兩色交界處的渲染效果。☆

04
完成如圖，兩色交界處融合效果更佳。

05
以磚紅色塗滿盒子側邊。

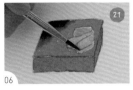

06
以銅色繪製餅乾。

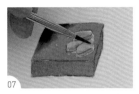

07
在銅色未乾時，染較濃銅色做深淺層次變化。

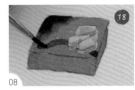

08
待乾後，以黑色在盒子下方處畫一條較寬的線。🔟

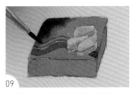

09
寬線上方繪製兩條細線。

10
盒子上方處再畫一次相同線條圖樣。

11
以黑色在盒子右方處畫一條較寬的線。

12
寬線兩側分別繪製細線。

13
在盒子中間畫四條細線，間距如圖。

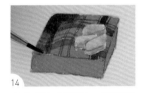

14
在盒子左方繪製一條寬線與細線，蘇格蘭紋即繪製完成！

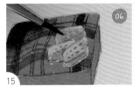

15
以鞍褐色點上餅乾表面的洞。

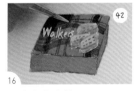

16
用白色寫上牌子 Walkers。（註：建議最後再畫文字，以免弄髒畫面。）

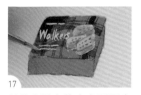

17
其他盒子上的小字可用白線帶過。（註：以鋸齒線條表現簡化的文字樣式。）

COLOR

配色

19 皮膚色

03 紅色

18 黑色

05 土黃色

06 鞍褐色

41 灰色

42 白色

蘇格蘭人
Scottish People

提及蘇格蘭，就屬方格花短裙最具代表性了！
在路上能看見許多穿著傳統服飾的街頭藝人
吹著風笛，濃濃異國氛圍加上優美的蘇琴，
好浪漫呀！

線稿 LINE DRAFT

01
以皮膚色畫臉。

19

02
畫上兩隻手。

03
畫上雙腿。

04
以紅色畫衣服底色。

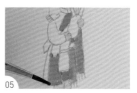

05
慢慢畫完裙子。

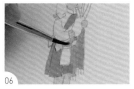

06

完成如圖。

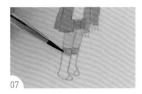

07

畫襪子上端的紅色處。

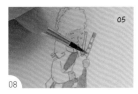

05

08

以較濃土黃色畫樂器的金邊。

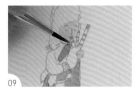

09

完成如圖。

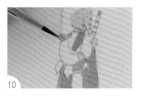

10

畫衣領及衣肩。

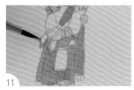

11

畫袖子及上衣。

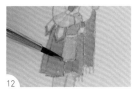

12

最後畫上大腰包的毛邊裝飾。

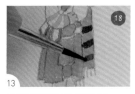

18

13

以黑色開始繪製格子。

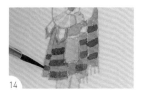

14

完成如圖。

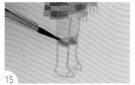

15

襪子畫上斜紋。

16

以黑色繪製高帽。

17

在黑色未乾時，染較濃黑色做深淺層次變化，以製造絨毛感。

18
以黑色塗滿上衣。

19
畫樂器風袋部分。

20
畫管子時要留住金邊。

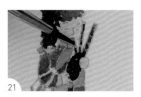

21
樂器完成如圖。

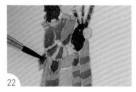

22
畫完上衣。

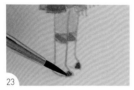

23
以黑色畫鞋子

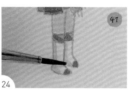

24
以灰色畫襪子的陰影處。

25
以白色勾畫上衣格子的紋路。

26
於每條黑線中間畫白色細線。

27
於每段裙子的中間處畫上直線，若裙面較寬可畫兩條。

28
畫襪子的斜線條，格子裝飾完成！

29
最後，以鞍褐色描繪毛邊細節即可。

郵筒
Mailbox

英國給人的顏色意象為大紅色，連郵筒也不例外，搭配圓桿造型更是可愛！

線稿 LINE DRAFT

01
避開放紙夾，以紅色將郵筒上半部塗滿。

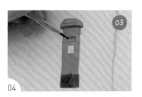

02
待乾後，以黑色塗滿郵筒底座。

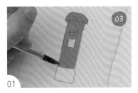

03
以磚紅色塗側面陰影處。

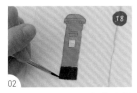

04
以較濃紅色塗放信孔的蓋子。

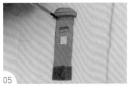

05
塗陰影處，增加立體感。

06
最後，以磚紅色塗滿放信孔即可。

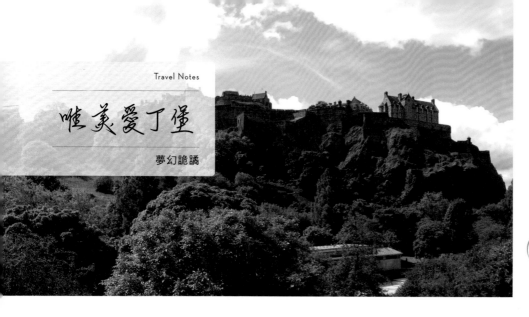

唯美愛丁堡

夢幻詭譎

愛丁堡城堡

若是逛累了，就坐在公園欣賞山坡上的愛丁堡城堡吧！

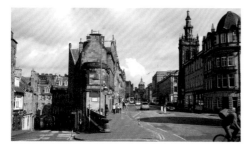

蜿蜒爬升的街道，拖著行李的話會蠻辛苦的呢！

　　愛丁堡為蘇格蘭首府，對我來說，它是夢幻的城市。英國天氣多變，七天的蘇格蘭之旅，只有在愛丁堡這天豔陽高照，能好好把握暖和的陽光享受浪漫！起起伏伏蜿蜒爬升的街道間，交錯著四通八達狹窄的小巷。穿梭在這上百年的歷史城牆邊，彷彿回到了十八世紀，沈浸在典雅的氛圍。

　　除了市區宏偉的建築景點及優游小巷，卡爾頓山是我喜愛的景點之一。爬上一小段山坡路，視野一下的開闊了起來，映入眼簾的是巨大的紀念堂座落在丘陵地上，搭配整片的愛丁堡景色，美的如畫。

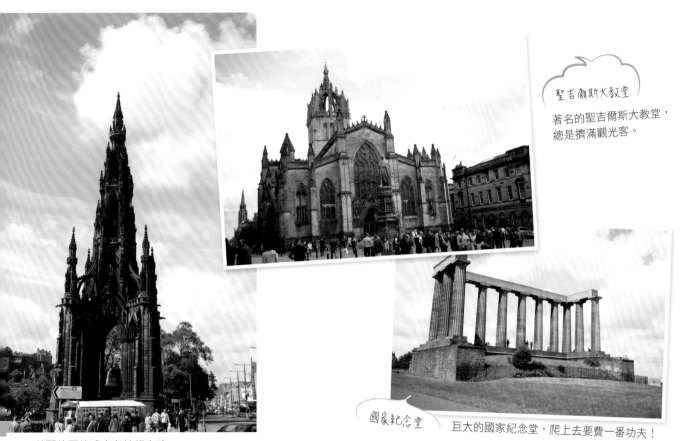

聖吉爾斯大教堂
著名的聖吉爾斯大教堂，
總是擠滿觀光客。

美麗的哥德式史考特紀念碑。

國家紀念堂　巨大的國家紀念堂，爬上去要費一番功夫！

吹著風笛的蘇格蘭人。

我喜歡窄巷，好像穿梭於歷史中。

Ghost Tour 的公車，像極了幽靈車！

　　然而，浪漫的愛丁堡卻是座著名的鬼城，歷經了飢荒、戰爭、瘟疫的摧殘，窄巷和樓房底下暗無天日又濕冷，讓當時的愛丁堡成為極陰之地。因此，在街上能看到許多 Ghost Tour 的宣傳呢，據說會帶著遊客夜遊愛丁堡的鬧鬼景點，可惜我太膽小了完全不敢參加呀！難怪這裡能成為孕育出舉世聞名的小說《哈利波特》的地方，故事裡的古堡氛圍、富有個性的鬼魂，所有創意點子在愛丁堡之旅皆可見一斑！

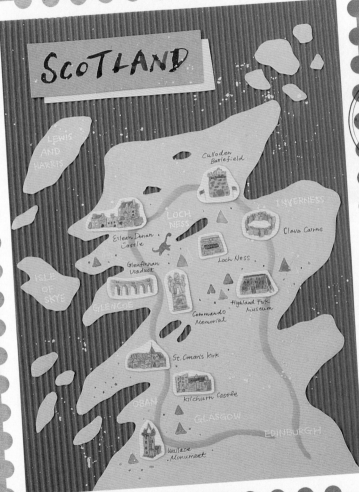

蘇
格
蘭

SCOTLAND

線稿下載 QRcode

配色／COLOR

05　土黃色
18　黑色
42　白色
09　草綠色
36　葉綠色
24　孔雀藍
16　湛藍色

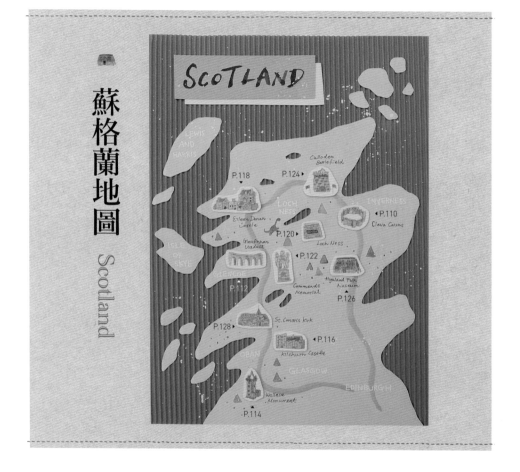

蘇格蘭地圖

Scotland

01
以色鉛筆繪製蘇格蘭地圖草圖。（註：可參考蘇格蘭地圖網路照片繪製。）⭐

02
選擇自己喜愛的綠色及藍色紙張，作為陸地與海洋。

03
在綠色紙上描繪出蘇格蘭輪廓。

04
以剪刀沿著線條剪下陸地形狀的紙片，並將最外圍鉛筆線擦乾淨。

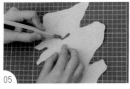

05
以美工刀割下在陸地形狀的紙片上較大的湖泊。

06
完成如圖，以藍色紙張直接作為海洋與湖的顏色。

07
剪下自己喜愛的色紙做標題底色，並參考草圖擺放位置。

08
在陸地與標題紙片背面中間處及紙緣貼上雙面膠。

09
曲線狀的邊緣則以膠水黏貼較方便。⭐

10
對準位置後貼上，蘇格蘭地形完成！

11
對照草圖的道路，以土黃色畫出主要旅行路線。

12
完成如圖。

13
將所有畫好的景點及物件剪下，準備來拼貼！（註：參考 P.110-P.129 繪製。）

14
對照草圖並擺放好各景點位置。

15
確認無誤後即可用膠水黏上。

16
以黑色原子筆寫下景點名稱。⭐

17
以牛奶筆寫下城市名。

18
全部寫完如圖，地圖整體架構初步繪製完成。

19
先以鉛筆打稿後，寫上 SCOTLAND 標題，再以黑色描繪。⭐

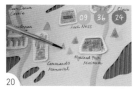

20
蘇格蘭多為高地，參考地形後繪製山的插圖。

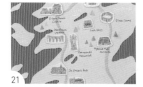

21
不同顏色及大小的山讓畫面更繽紛。

22
在尼斯湖旁加上可愛水怪插圖。

23
點綴不同的綠色圓點做裝飾。

24
最後，取白色，以噴灑技巧做裝飾。

25

完成如圖，讓整張地圖更
活潑豐富！

步驟繪製須知

⭐ 即便只是草圖，不同項目的物件（道路、景點、插圖等分類）可用不同顏色作區別，能增加正式
繪製時的方便與準確度。

⭐ 面積較小的小島，建議直接用膠水黏貼。

⭐ 完整地名文字可參考地圖範例。

⭐ 標題是整張作品重要的一環。標題文字若長度較長，建議先打鉛筆稿，位置能更準確。

其他注意事項

若以 A4 色紙作為地圖的底，則每個剪貼景點的元件尺寸約 2.5×2 公分左右，再依整體畫面做調整。

古代遺址

Clava Cairns

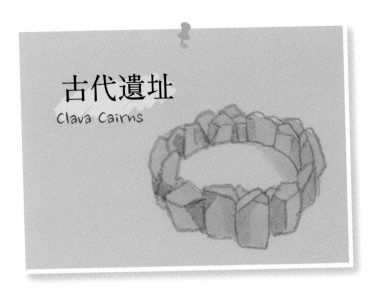

Clava Cairns 位在蘇格蘭寧靜的森林中，當地人稱為蘇格蘭的巨石陣。此地被排列多處圓形環狀石陣，規模雖比巨石陣小的多，但依然散發著強烈的神秘感。

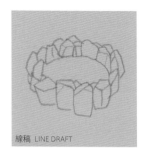

線稿 LINE DRAFT

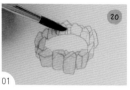

01

以灰土色將石頭塗滿。

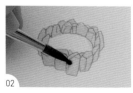

02

在灰土色未乾時，染較濃灰土色做深淺層次變化。

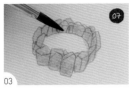

03
染深褐色做更多層次。

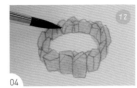

04
以森林綠點綴青苔。

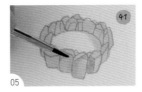

05
以較深灰色繪製石頭的陰
影。（註：石頭陰影多為
縫隙處，以「面」的方式
來畫，避免抖動彎曲的線
條。）

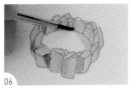

06
將石頭逐一疊上陰影。

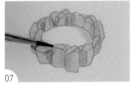

07
最後，以陰影凸顯石頭的
立體感，即完成古代遺址
繪製。

其他注意事項 由於石頭凹凸不平，在光線照射下呈現多面的外觀。所以在畫底色時可染較多顏色及層
次，以加強岩石質感。

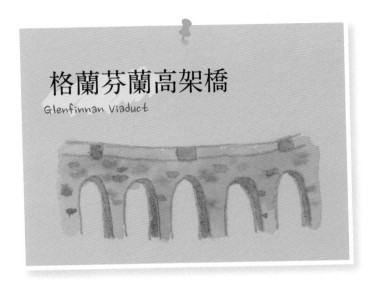

格蘭芬蘭高架橋

Glenfinnan Viaduct

格蘭芬蘭高架橋連接兩座山，外型宏偉壯觀！在電影《哈利波特》以此橋取景後更廣為人知。若是巧遇火車經過，彷彿真的來到魔法世界！

線稿 LINE DRAFT

01

以灰土色將橋塗滿。

02

在灰土色未乾時，染較濃灰土色做深淺層次變化。

03 完成如圖，呈現出石橋斑駁感。

04 顏料未乾時，以較深的灰土色畫磚頭。

05 完成如圖，此時磚頭會有暈染效果。

06 逐一畫橋墩的陰影。

07 將灰土色加入些許深褐色後畫牆面裝飾，以增加層次。

08 以較深灰土色點綴牆面磚頭。

09 完成如圖。（註：有原先暈染開來的磚頭，再加上之後以疊色技法繪製的銳利邊緣磚頭，可使牆面更活潑。）

其他注意事項　此橋主要色系為灰土色，練習並觀察加了不同多寡的深褐色後的變化。這些細微的顏色改變讓橋雖為同個顏色當底色，卻能有多變化的視覺效果！

威廉·華萊士
紀念塔

Wallace Monument

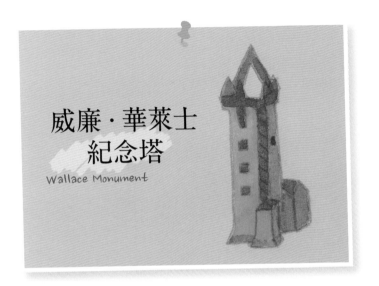

此塔是為記念威廉·華萊士，是位蘇格蘭愛國騎士、在蘇格蘭獨立戰爭中的重要英雄之一。高塔從遠處觀看相當宏偉，矗立於山頭上的模樣就如戰爭中屹立不搖的勇士。

線稿 LINE DRAFT

01

以椰褐色塗滿紀念塔。

02

在椰褐色未乾時，染較濃椰褐色做深淺層次變化。

03 完成如圖，繪製出老建築歲月痕跡的斑駁感。

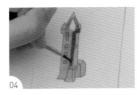

04 待乾後，以較深椰褐色畫轉角處。

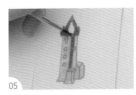

05 畫上方尖塔處。

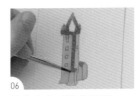

06 最後畫底下的小屋頂。

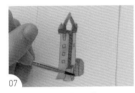

07 畫紀念塔的陰影處。

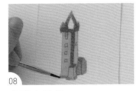

08 畫塔底裝飾。

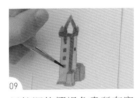

09 以較深的椰褐色畫所有窗戶。

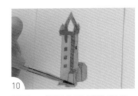

10 最後，畫紀念塔的陰影處，完成。

其他注意事項 此紀念塔主要色系為椰褐色，練習並觀察椰褐色不同濃度的變化。這些細微的改變讓塔雖為同個顏色當底色，卻能有多變化的視覺效果！

Kilchurn Castle 堡壘

Kilchurn Castle

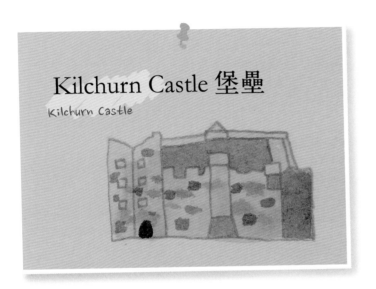

Kilchurn Castle 外觀已被戰爭摧毀成廢墟，歷經風霜的樣貌在荒野中帶著淒涼的美感。

step by step

步驟說明

線稿 LINE DRAFT

01
以灰色塗滿堡壘。

02
在灰色未乾時，染較濃灰色做深淺層次變化。

03 在灰色未乾時，以較深灰土色畫磚頭。

04 完成如圖，此時磚頭會有暈染效果。

05 以偏灰的普魯士藍畫城堡內側。⭐

06 畫城堡外的牆面。

07 最後畫柱子下緣做裝飾。

08 以濃度較高的普魯士藍畫門。⭐

09 以較深灰土色點綴一次牆面磚頭。

10 完成如圖。⭐

步驟繪製須知

⭐ 「偏灰的普魯士藍」可以灰色加些許湛藍色調配而成。

⭐ 與步驟 5 的普魯士藍相比，濃度高低會產生不同視覺效果。

⭐ 有原先暈染開來的磚頭，再加上之後以疊色技法繪製的銳利邊緣磚頭，使牆面更活潑。

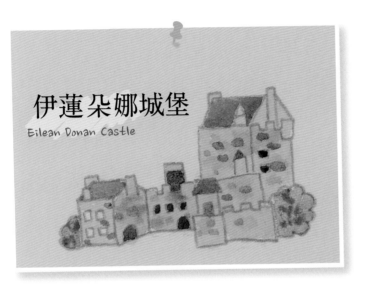

伊蓮朵娜城堡

Eilean Donan Castle

浪漫的伊蓮朵娜城堡座落於蘇格蘭
高地的小島上，被悠靜的湖水色圍著，
景色優美如畫。在許多電影也能看見它
的身影喔！

step by step

步驟説明

線稿 LINE DRAFT

01
以灰土色塗滿城牆。

02
在灰土色未乾時，以較深
灰土色及深褐色畫磚頭。

03
完成如圖，此時磚頭會有
暈染效果。

118

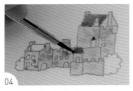

04
以較深灰土色畫屋頂。

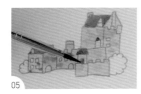

05
畫右側屋頂與小門。

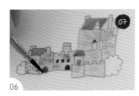

06
以深褐色畫窗戶與門。

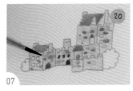

07
以較深灰土色點綴牆面磚頭。（註：有原先暈染開來的磚頭，再加上之後以疊色技法繪製的銳利邊緣磚頭，使牆面更活潑。）

08
以深灰土色畫右側兩扇窗戶及後方堡壘。

09
以草綠色畫右方樹叢。

10
在草綠色未乾時，染暗綠色做深淺層次變化。

11
重複步驟 9-10，繪製左側樹叢，城堡完成。

其他注意事項	① 因為是電影知名拍攝景點，大家對城堡的外型形象認知較深。繪製此城堡的關鍵則是構圖大於上色，須耐心描繪。
	② 此城堡主要色系為灰土色，練習並觀察灰土色不同濃度的變化。這些細微的改變讓城堡雖為同個顏色當底色，卻能有多變化的視覺效果！

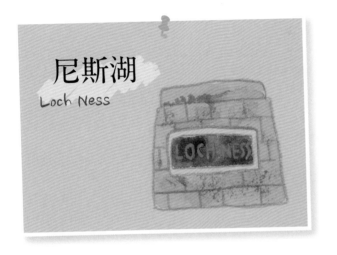

尼斯湖
Loch Ness

狹長的尼斯湖，四周層巒疊嶂，景色優美如畫。
只顧欣賞著美景，忘記尋找水怪啦！

步驟說明

線稿 LINE DRAFT

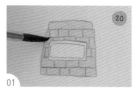

01

以灰土色塗磚面部分。

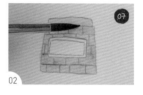

02

在灰土色未乾時，染偏深褐色的灰土色，以做層次變化。（註：這裡提及的「偏深褐色的灰土色」，染色方式為以灰土色作底色，再加入較多深褐色做調配。）

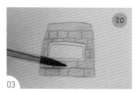

03

染較濃的灰土色做層次變化。

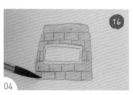

04

最後染較淺的湛藍色做石磚風化的質感。

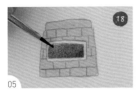

05
以黑色畫招牌。

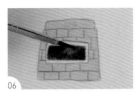

06
在黑色未乾時，染較濃黑色做深淺層次變化。

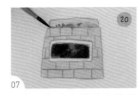

07
以較深灰土色做上方的粗糙陰影面。

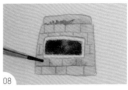

08
用乾擦技法加強石磚的質感。

09
完成如圖。

10
以更深的灰土色乾擦，石磚質地效果完成。

11
以土黃色寫上文字。

12
若線條看起來太淺，可再寫一次加強飽和度，即完成尼斯湖繪製。

其他注意
事項

① 由於此標誌的磚頭較立體鮮明，可以一開始即用線稿繪製。

② 由於石磚牆面凹凸不平，在光線照射下呈現多面的外觀。所以在畫底色時可染較多顏色及層次以加強岩石質感。

20 灰土色

07 深褐色

13 水藍色

16 湛藍色

09 草綠色

28 暗紫色

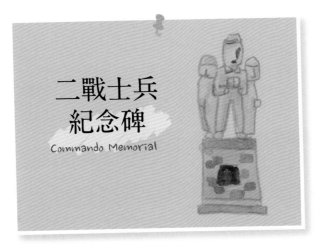

二戰士兵紀念碑

Commando Memorial

紀念碑位在各登路口，是高地旅遊必經之地。士兵雕像面對的是一片遼闊山巔、周圍山峰連綿不絕，或許這是紀念碑建造於此的原因之一，讓美麗的景色長伴英靈。

step by step

步驟說明

線稿 LINE DRAFT

01
以灰土色塗紀念碑底座。

02
在灰土色未乾時，染較濃灰土色做深淺層次變化。

03
以水藍色塗滿士兵銅像。

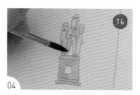

04
在水藍色半乾時，以湛藍色畫陰影處。

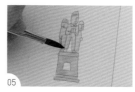

05
完成如圖，銅像立體感稍微成形。

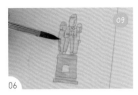

06 顏料未乾時，在銅像局部染上草綠色以繪製氧化、斑駁感。

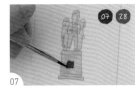

07 以深褐色畫½後，再畫深紫色，即完成碑文。

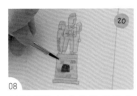

08 以偏黃的灰土色依序畫出磚頭。⭐

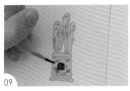

09 以偏咖啡的灰土色畫磚頭，搭配起來更有層次繽紛感。⭐

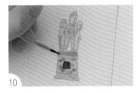

10 以灰土色畫紀念碑上緣。

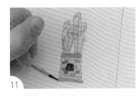

11 塗滿紀念碑底座。

12 以湛藍色加強銅像陰影。

13 完成如圖，陰影使人形更有立體感。

步驟繪製須知

⭐ 「偏黃的灰土色」為以灰土色加些許土黃色調配而成。

⭐ 「偏咖啡的灰土色」為以灰土色加些許深褐色調配而成。

COLOR

配色

20　灰土色

05　土黃色

09　草綠色

04　胭脂紅

15　鈷藍色

16　湛藍色

06　鞍褐色

11　暗綠色

卡洛登沼澤戰地

Culloden Battlefield

卡洛登戰役於1746年發生於蘇格蘭印威內斯東部的卡洛登原野，是英格蘭王國政府軍和畫派的戰爭。這裡並未被新建築覆蓋，草原上還依稀見著雙方佈陣的走向，就如走在歷史裡。

其他注意事項 ｜ 由於石磚牆面凹凸不平，在光線照射下呈現多面的外觀。所以在畫底色時可染較多顏色及層次以加強岩石質感。

線稿 LINE DRAFT

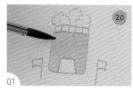

01

以灰土色將紀念碑塗滿。

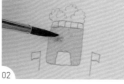

02

在灰土色未乾時，染較濃灰土色做深淺層次變化。

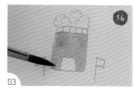

16

03

染淺湛藍色做石磚風化的質感。

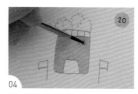

20

04

在湛藍色未乾時，以較深灰土色畫磚頭。

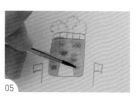

05

完成如圖，此時磚頭會有暈染效果。

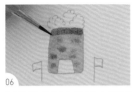

06 以較深的灰土色畫上緣磚面。

07 以胭脂紅畫右側旗子。

08 以鈷藍色畫左側旗子。

09 以土黃色塗碑文，繪製到 $\frac{1}{2}$ 即可。

10 在土黃色未乾時，染鞍褐色做深淺層次變化。

11 以草綠色畫上方樹叢。

12 在草綠色未乾時，染暗綠色做深淺層次變化。

13 以深褐色及較深的灰土色點綴牆面磚頭。★

14 最後畫上方石磚的陰影，紀念碑完成。

步驟繪製須知

★

有原先暈染開來的磚頭，再加上之後以疊色技法繪製的銳利邊緣磚頭，使牆面更活潑。

COLOR

配色

20 灰土色
28 暗紫色
07 深褐色
05 土黃色
15 鈷藍色
18 黑色

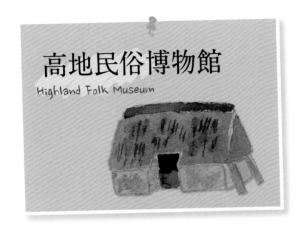

高地民俗博物館

Highland Folk Museum

蘇格蘭高地博物館是座露天博物館，景色優美，邊散步邊欣賞著蘇格蘭人過去的生活習慣、文化和建築。還有解說員打扮成好幾世紀前的模樣，彷彿真的回到過去！

> 其他注意
> 事項

由於石磚牆面凹凸不平，在光線照射下呈現多面的外觀。所以在畫底色時可染較多顏色及層次，以加強岩石質感。

126

線稿 LINE DRAFT

20

01

以灰土色塗屋子牆面。

07

02

在灰土色未乾時，染深褐色做深淺層次變化。

28

03

以暗紫色畫屋頂側面。

04

畫屋頂正面，兩面之間留白邊作為分隔。

07

05

在暗紫色未乾時，染深褐色做茅草屋質感。

06

以更深的暗紫色畫條狀茅草。（註：幫底色做層次變化時，依照物件質地來做改變筆觸，能更加強相似度。）

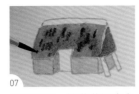

07

完成如圖，讓茅草屋底色帶有粗糙感。

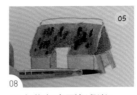

08

以土黃色畫兩根側柱。

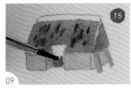

09

以鈷藍色畫門，繪製到 1/2 即可。

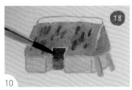

10

在鈷藍色未乾時，染黑色做深淺層次變化。

11

以深褐色畫屋頂尖端。

12

以深褐色在屋頂畫細細的茅草。

13

屋頂繪製完成。

14

最後，用較深灰土色以乾擦技法畫牆面即可，以增加懷舊感。

配色

41 灰色

20 灰土色

22 普魯士藍

05 土黃色

06 鞍褐色

15 鈷藍色

17 紫色

07 深褐色

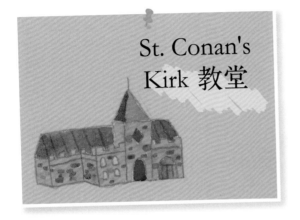

St. Conan's Kirk 教堂

St. Conan's Kirk 教堂從外觀就給人安詳寧靜的氛圍。傳言蘇格蘭歷史中重要的國王羅伯特一世安葬於此。羅伯特一世曾領導士兵打敗英格蘭軍隊，確保王國獨立。

step by step

步驟說明

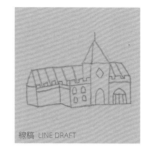

線稿 LINE DRAFT

01 以灰色塗滿教堂的牆壁。

02 在灰色未乾時，染較淺的深褐色做深淺層次變化。

03 在灰色未乾時，以偏灰的普魯士藍畫磚頭。☆

04 完成如圖，此時磚頭會有暈染效果。

05 以深灰色畫教堂尖端。

06 以普魯士藍畫屋頂。

07 畫尖端的暗面，即有立體感。

08 以土黃色畫窗戶，繪製到 $\frac{1}{2}$ 即可。

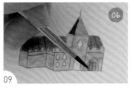

09 在土黃色未乾時，染鞍褐色做深淺層次變化。

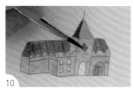

10 畫菱形窗戶。

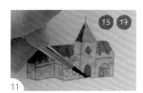

11 先以鈷藍色畫門，繪製到 $\frac{1}{2}$ 即可，再染紫色做層次變化。

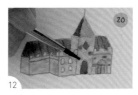

12 以較深灰土色點綴牆面磚頭。

13 完成如圖。

14 最後，以偏灰的普魯士藍再點綴牆面磚頭即可。☆

步驟繪製須知

☆ 「偏灰的普魯士藍」可以灰色當底，加些許湛藍色調配而成。

☆ 有原先暈染開來的磚頭，再加上之後以疊色技法繪製的銳利邊緣磚頭，使牆面更活潑。

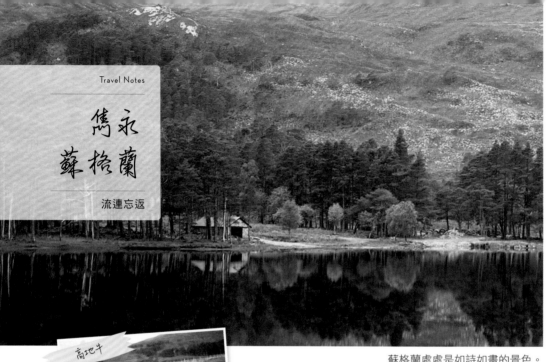

雋永
蘇格蘭

流連忘返

高地牛

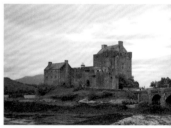

瀏海相當有型的高地牛！

$\dfrac{1}{2}$

1　知名的伊蓮朵娜城堡，
　　常出現在電影中！

2　《哈利波特》取景的橋，
　　一同前進魔法世界！

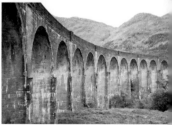

蘇格蘭處處是如詩如畫的景色。

　　提及蘇格蘭，耳邊彷彿響起風笛的聲音。蘇格蘭人重視傳統文化，民歌、音樂、服飾皆保留著民族色彩，難以忘記在街上看見穿著格子裙的正統蘇格蘭人吹風笛的優雅身影。

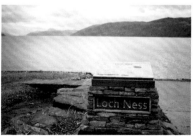

Kilchurn Castle 已成廢墟，在荒野濃霧中帶著淒涼的美感。

Kilchurn Castle

3 St. Conan's Kirk 教堂。國王羅伯特一世安葬於此。

4 古代遺跡像是縮小版的巨石陣，多座圍成圈的石牆，起源也是個謎。

5 深不見底的狹長尼斯湖，水怪到底躲在哪裡呢？

　　由於獨自旅行加上交通不便捷，這趟拜訪蘇格蘭之旅，我參加了當地的旅行團悠遊這大片高地景色。一路上群山連綿、旖旎風光，還有許多的綿羊與高地牛相伴，親近大自然的感覺真美好！

　　除了自然美景，蘇格蘭的遺跡與古堡也不計其數。許多城堡在戰爭的摧殘下皆呈現斷垣殘壁的樣貌，聳立於霧中的山頭上，更有淒美的氛圍。蘇格蘭幅員遼闊，周圍也有許多島嶼，地理樣貌相當多樣。這趟的旅程下來，感覺還沒有充分欣賞到蘇格蘭各式各樣的美。若能來一次長期的深度之旅，或是多來幾次到不同地區走踏，相信都會是一個全新的冒險！

6 露天的高地民俗博物館，讓人彷彿走入歷史。後面那位老爺爺是依時代打扮的解說員喔！

7 面向遼闊山嶺的二戰士兵紀念碑，相信英靈們能感受到寧靜祥和。

8 卡洛登戰役的現場，草原上依然瀰漫著戰慄的氛圍。

教堂或城堡裡的花窗玻璃藝術，總是美得讓人驚歎。

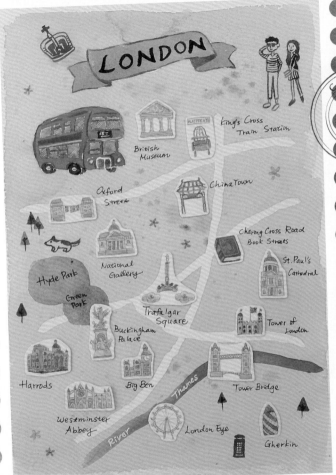

CHAPTER

05

倫
敦

LONDON

24 孔雀藍

16 湛藍色

02 鮮黃色

13 水藍色

09 草綠色

12 森林綠

18 黑色

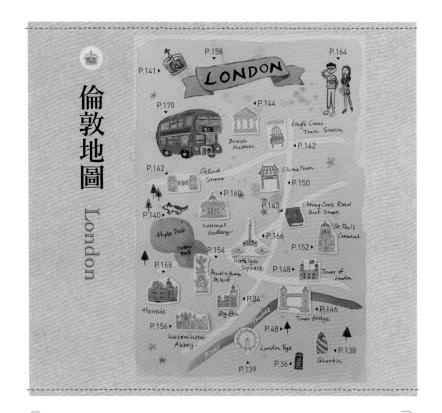

倫敦地圖 London

P.141▶ P.158▼ P.164◀
P.170 ◀P.144
P.162 ▶P.142
◀P.160
P.140◀ P.143
◀P.166
P.168◀ P.152
▶P.34
P.156 ▶P.48 ▼P.146
P.139 P.36▶ ◀P.138

其他注意事項 若以 16 開水彩紙作為地圖的底，則每個剪貼景點的元件尺寸約 3×3 公分左右，再依整體畫面做調整。

01

以色鉛筆繪製倫敦地圖草圖。（註：可參考倫敦觀光地圖網路照片繪製。）☆

02

對照著草圖，以鉛筆畫出街道。（註：公車及緞帶位置須保留。）

03

以留白膠描繪插圖。

04 以留白膠描繪街道。（註：勿畫到河流。）

05 待乾後，留白膠呈現米色固態狀。

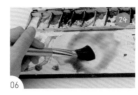

06 平塗大面積底色前，先準備好足夠的孔雀藍顏料。

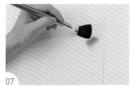

07 取大號數扁頭筆，先描繪地圖上半部邊緣。

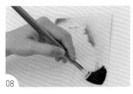

08 以類似乾擦技法畫地圖邊緣。⭐

09 完成上半部底色。

10 重複步驟9，完成下半部底色。

11 取湛藍色，以噴灑技巧做裝飾。

12 取鮮黃色，以噴灑技巧做裝飾，底色完成。

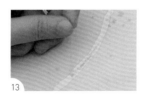

13 待顏料乾後，再撕掉留白膠。

14 如圖，街道保有水彩紙的原色。

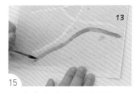

15 以水藍色畫泰晤士河。

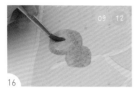

16 以草綠色及森林綠畫綠園及海德公園。

17 將所有畫好的景點及物件剪下，準備來拼貼。（註：參考 P.138-P.172 繪製。）

18 對照草圖並擺放好各景點及插圖位置。

19 確認無誤後即可用膠水黏上。

20 以簽字筆寫下景點名。⭐

21 以牛奶筆寫下河流名。

22 文字寫完如圖。

23 繪製緞帶。（註：參考 P.158 緞帶教學。）

24 完成如圖。

25 待顏料乾後，先以鉛筆打稿，寫上 LONDON 標題，再以黑色描繪。⭐

26 繪製皇冠。（註：參考 P.141 皇冠教學。）

27 繪製英倫風男女。（註：參考 P.164 英倫風男女教學。）

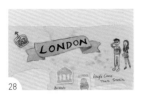

28
完成如圖。

29
繪製英國公車。（註：參考 P.170 英國公車教學。）

30
完成如圖。

31
繪製單色線條的電話亭。（註：參考 P.36 電話亭教學。）

32
繪製單色線條柯基。（註：參考 P.140 柯基教學。）

33
公園及其他空白處畫上小樹做裝飾。（註：參考 P.48 小樹教學。）

34
完成如圖。

35
最後，空白處以花朵做裝飾，即完成倫敦地圖繪製。

步驟繪製須知

☆ 即便只是草圖，不同項目的物件（道路、景點、插圖等分類）可用不同顏色作區別，能增加正式繪製時的方便與準確度。

☆ 將畫筆壓平來畫，可產生破碎的線條邊緣，其效果很適用於地圖。

☆ 完整地名文字可參考地圖範例。

☆ 標題是整張作品重要的一環。標題文字若長度較長，建議先打鉛筆稿，位置能更準確。

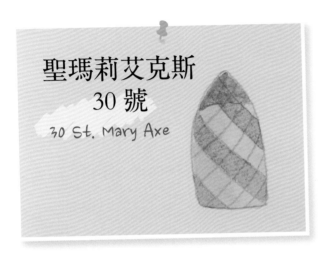

聖瑪莉艾克斯 30 號

30 St. Mary Axe

聖瑪莉艾克斯30號是位處倫敦金融重鎮的一棟摩天大樓，在地人稱它小黃瓜（Gherkin）。

步驟繪製須知
★

此建築體為平滑表面，與城堡質感不同。在繪製立體、層次感時也以平滑的面來畫。

step by step

步驟說明

線稿 LINE DRAFT

01

以水藍色塗滿建築體。

02

在半乾時，於左側染淺湛藍色做立體感。★

03

待乾後，以湛藍色畫屋頂。

04

繪製建築體流線造型，完成。

倫敦眼
London Eye

倫敦眼位於倫敦泰晤士河畔，又稱為「千禧之輪」，曾是世界最大的摩天輪。搭上摩天輪可欣賞整個倫敦美景。

其他注意事項 ： 對於結構較簡單的建築，顏色上可多做深淺層次變化以增加豐富度。

步驟說明 step by step

線稿 LINE DRAFT

01 以灰色畫圓形結構。

02 以較深的灰色畫圓心及支架。

03 以水藍色畫摩天輪包廂。

04 完成如圖。

柯基
Welsh Corgi

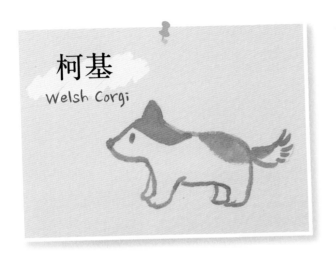

可愛的柯基犬源自英國威爾斯，也是英國女王伊莉莎白二世所飼養的品種。紀念品底也能看見許多柯基周邊商品呢！

其他注意事項

① 與英國地圖章節中的柯基相比，單色線條也是插畫不同的呈現方式，搭配起來讓整張作品更多元。

② 由於動物毛皮柔軟的質感，繪製時線條筆觸盡量柔軟。

STEP by STEP

步驟說明

線稿 LINE DRAFT

01
以鞍褐色繪製頭與前腳部分。

02
畫後腳與身體。

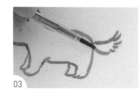

03
畫上尾巴，末端以短線條呈現蓬鬆感。

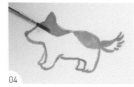

04
繪製毛皮深色處。

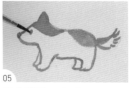

05
畫上眼睛，完成。

皇冠
Crown

金光閃閃的美麗皇冠為權力的象徵物。

其他注意事項

單色線條也是插畫不同的呈現方式，搭配起來讓整幅作品更多元。

線稿 LINE DRAFT

步驟說明

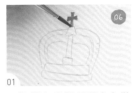

01
以鞍褐色繪製頂端十字裝飾。

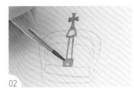

02
畫前側支架。

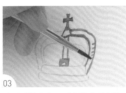

03
畫右側支架，並畫上斜線，以繪製陰影。

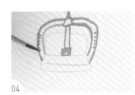

04
重複步驟 3，畫左側支架。

05
繪製雙層底座，並留細緻白線作金屬的反光。

06
最後，塗滿帽子即可。

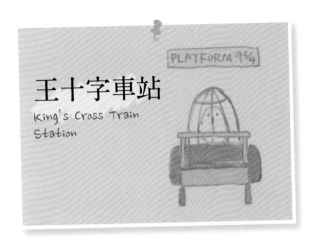

王十字車站

King's Cross Train Station

線稿 LINE DRAFT

國王十字站是電影《哈利波特》霍格華茲特快列車的始發站。車站內還設有如電影情節穿越月台的場景供遊客拍照！

步驟說明

01
以灰土色塗滿招牌。

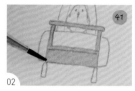

02
以灰色塗滿推車。

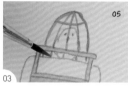

03
以土黃色描繪籠子。

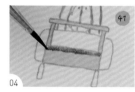

04
以深灰色畫推車結構。

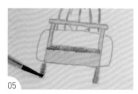

05
畫上輪子，推車繪製完成。

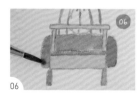

06
最後，以鞍褐色塗滿行李箱即可。

查令十字路書街

Charing Cross Road Book Stores

查令十字路為倫敦市中心的街道，是倫敦著名的書店街。整條街充滿書香氣圍，也販售許多印刷品。

線稿 LINE DRAFT

步驟說明

01
以鞍褐色塗滿書皮部分。

02
在鞍褐色未乾時，染較濃鞍褐色做深淺層次變化。

03
以灰色畫書頁的陰影。

04
待乾後，以土黃色畫書皮的金邊與封面。

05
以不同寬度畫書背金邊。

06
最後，若線條看起來太淺，可再描繪一次，以加強飽和度。

143

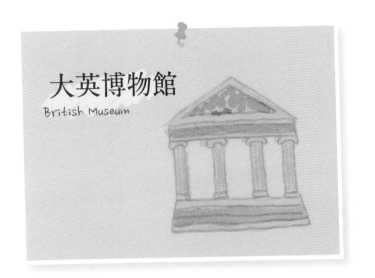

大英博物館

British Museum

大英博物館是是世界上規模最大、最著名的博物館之一，仔細瀏覽的話一天可能還不夠呢！而館內中庭的網狀天花也相當壯觀。

step by step

步驟說明

線稿 LINE DRAFT

41

01
以灰色先塗滿上半部。

02
塗滿柱子與階梯。

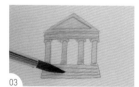

03
在灰色未乾時，染較濃灰色做深淺層次變化。

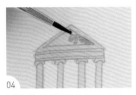

04 以深灰色繪製雕像。（註：雕像因人數眾多，可用曲線勾勒人形來代替細節。）

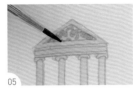

05 完成如圖。

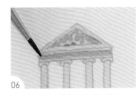

06 畫陰影以增加立體感。

07 畫柱子的造型。（註：若遇造型線條較細時，抬高筆與紙之間的角度，以筆尖來畫。）

08 全部完成如圖。

09 最後，繪製樓梯陰影即可。

其他注意事項　歐洲的柱子外型多樣化，構圖時可以增加結構變化，若是將柱子只畫成兩條垂直線則會太單調。

配色

41	灰色
24	孔雀藍
05	土黃色
13	水藍色

倫敦塔橋
Tower Bridge

倫敦塔橋是座橫跨泰晤士河的一座高塔式鐵橋，也是倫敦重要地標及電影知名場景。

step by step

步驟說明

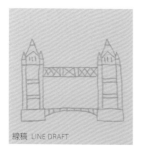

線稿 LINE DRAFT

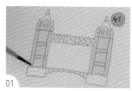

01
以灰色畫兩側塔身。

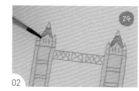

02
以孔雀藍畫兩側屋頂。

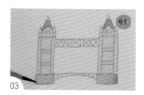

03
以深灰色塗畫兩側塔的底座。

146

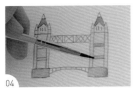

04
以深灰色畫右側樓層交接處。

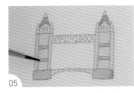

05
重複步驟4，畫左側樓層交接處。

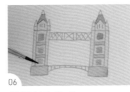

06
繪製所有窗戶。

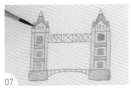

07
畫兩側柱子的尖端。

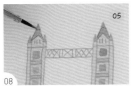

08
以土黃色畫兩側屋頂的尖端。

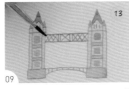

09
以水藍色描繪上方人行道的欄杆。

10
最後，塗滿下方主通道即可。

其他注意事項 ｜ 因為是倫敦重要地標及電影知名拍攝景點，大家對塔橋的外型形象認知較深。繪製此橋的關鍵則是構圖大於上色，須耐心描繪。

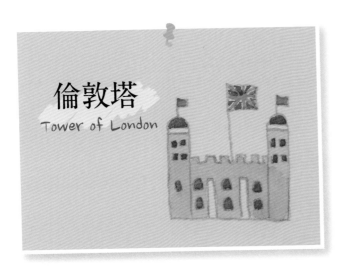

倫敦塔
Tower of London

被列為世界文化遺產的倫敦塔曾作為堡壘、軍械庫、國庫、鑄幣廠、辦公室、天文台等，特別的是也作為監獄及刑場，關押上層階級的囚犯，許多貴族在此被處死。

step by step

步驟說明

線稿 LINE DRAFT

01
以銅色塗滿塔身。

02
完成如圖。

03
在銅色未乾時，染較濃銅色做深淺層次變化。

148

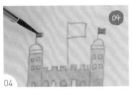

04

待乾時，先以胭脂紅畫小旗子。

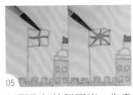

05

以胭脂紅繪製國旗。先畫十字，再畫交叉斜線。

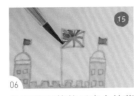

15

06

於紅線間的格子畫上鈷藍色，且與紅線留白邊。

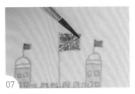

07

英國國旗完成。

07

08

以深褐色繪製右側屋頂與窗戶。

09

繪製中間城牆窗戶。

10

最後，繪製左側屋頂及窗戶即可。

中國城

Chinatown

倫敦中國城位於西敏市的蘇活區，主要有中國餐館、中國商品店及紀念品店。若是旅遊時間較長而想念中華料理，不妨來中國城走走！

步驟說明

線稿 LINE DRAFT

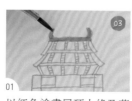

01
以紅色塗畫屋頂上緣及燕尾。

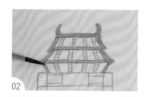

02
繼續畫屋頂部分，完成如圖。

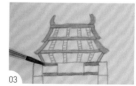

03
畫招牌支架。

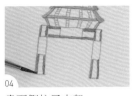

04 畫兩側柱子支架。

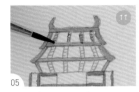

05 以暗綠色畫屋頂。

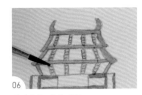

06 全部完成如圖。

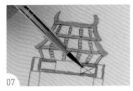

07 在招牌右側畫暗綠色交叉造型。

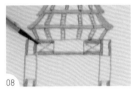

08 在招牌左側畫相同造型。

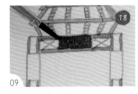

09 以黑色畫匾額。

10 最後畫完兩側柱子招牌即完成。

其他注意事項 ┊ 中國城大門以構圖為關鍵，須耐心描繪廟宇的外觀細節。

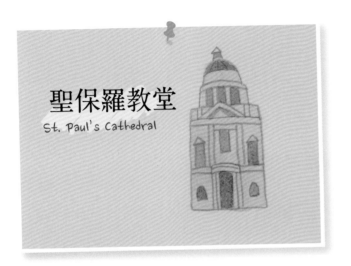

聖保羅教堂
St. Paul's Cathedral

聖保羅教堂為巴洛克風格建築的代表，以其壯觀的圓形屋頂而聞名。

步驟說明

線稿 LINE DRAFT

01
以灰色塗滿教堂。⭐

02
完成如圖。

03
在灰色未乾時，染較濃灰色做深淺層次變化。

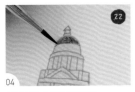

04
以普魯士藍畫圓頂。

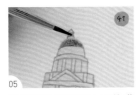

05
以深灰色畫圓頂上方的塔身。

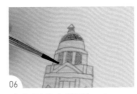

06
畫柱子後方牆面。⭐

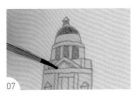

07
畫三角建築造型的陰影。

08
以深灰色畫窗戶。

09
繼續畫左側窗戶及中間造型。

10
最後，塗滿下方窗戶及門即可。

步驟繪製須知

⭐ 若是較大面積的塗色，可換較大號數畫筆。吸收的水分較多，使塗色方便又快速。
⭐ 將後方的牆門畫深，能製造與前方柱子之間的前後距離感。

其他注意事項

此城堡主要色系為灰色，練習並觀察灰色不同濃度的變化。這些細微的改變讓教堂雖為同個顏色當底色，卻能有多變化的視覺效果！

白金漢宮
Buckingham Palace

白金漢宮是英國君主要寢宮及辦公處，衛兵交接儀式也在此舉行。而維多利亞女王紀念碑位於白金漢宮前，底部是大型漢白玉坐像和天使的雕像。

step by step

步驟說明

線稿 LINE DRAFT

01 以灰色塗滿紀念碑。

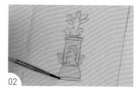

02 完成如圖。

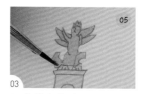

03 以土黃色畫勝利女神像。

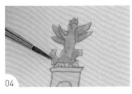

04
在土黃色未乾時，陰影處染較濃土黃色。

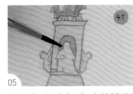

05
以深灰色畫紀念碑的陰影處。

06
畫人像陰影。

07
畫兩側天使雕像的陰影。

08
畫紀念碑上半部的陰影。

09
畫最底部的陰影。

10
最後，畫底座的陰影，加強立體感即可。

其他注意事項 ⋮ 此紀念碑的重點為構圖，尤其金色的勝利女神雕像須描繪較仔細。

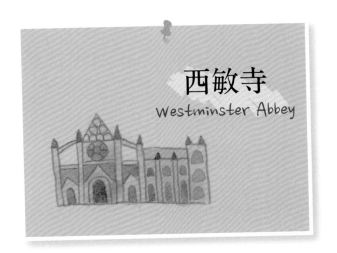

西敏寺
Westminster Abbey

西敏寺是座大型哥德式建築風格的教堂，從前就為英國君主安葬或加冕登基的地點。除了君主，也安葬著英國的貴族、詩人、政治家、科學家，如牛頓、達爾文等。

步驟說明

線稿 LINE DRAFT

41

01
避開鏤空處，以灰色塗滿教堂。

02
在灰色未乾時，染較濃灰色做深淺層次變化。

03
如圖，讓第一層底色就有老建築的斑駁感。

04 以較深灰色畫最右側的窗戶。

05 畫三組一大一小的窗戶。

06 畫教堂的陰影處。

07 如圖，加強教堂的立體感。

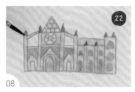

08 以普魯士藍畫屋頂尖端。

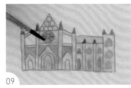

09 以普魯士藍畫圓形窗戶。

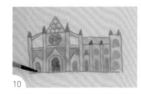

10 最後，塗滿所有的門即可。

其他注意事項　因為是倫敦重要地標，大家對教堂的外型形象認知較深。此教堂的關鍵為構圖，尤其哥德式建築的風格須細心描繪。

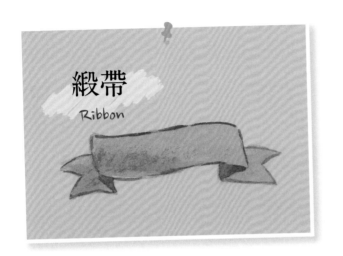

緞帶

Ribbon

復古的緞帶或老舊羊皮紙，很適合做地圖標題的元素喔！

步驟說明

線稿 LINE DRAFT

01
以駝色塗滿緞帶。

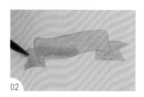

02
在駝色未乾時，染較濃駝色做深淺層次變化。

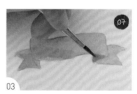

03
待乾後，以深褐色畫陰影處。

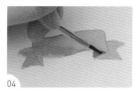

04

在深褐色未乾時，以更濃
深褐色染右側角落的陰影
處。⭐

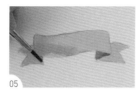

05

如圖，讓陰影更有層次，
加強立體感。

06

重複步驟 4-5，完成左側
陰影處。

07

以深褐色描邊。⭐

08

持續描邊，讓緞帶更鮮明。

09

描繪兩側緞帶邊緣。

10

最後，取深褐色，以乾擦
技法做質感即可。

步驟繪製須知

⭐ 兩物體愈靠近的交界處陰影會愈深。

⭐ 以長短、粗細不同的線條來描繪，能呈現較自然與手感的視覺效果。

國家藝廊
National Gallery

國家藝廊收集了從 13 至 19 世紀、多達 2000 件的繪畫作品。除了一些特展，美術館對民眾及遊客是免費參觀！

步驟說明

線稿 LINE DRAFT

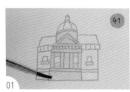

01
避開旗幟，以灰色塗滿建築中間部分。

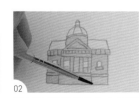

02
繼續塗滿建築物左右兩側的部分。

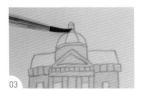

03
畫屋頂上方圓塔。

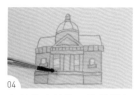

04

在灰色未乾時，染較濃灰色做深淺層次變化。

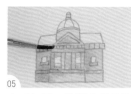

05

完成如圖，繪製出老建築歲月痕跡的樣貌。

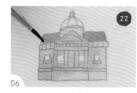

06

以普魯士藍畫屋頂。

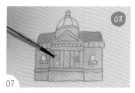

07

以紅色畫旗幟。

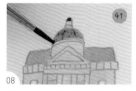

08

以深灰色畫圓塔頂端及屋頂。

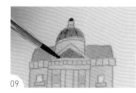

09

畫三角造型屋頂內側。

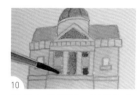

10

畫後方的牆面，以增加空間感。（註：將後方的牆門畫深，能製造與前方柱子間的前後距離感。）

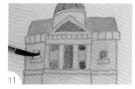

11

以深灰色畫兩側窗戶。

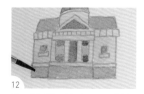

12

將下方牆面加深，以增加層次。

13

最後，以灰土色畫欄杆處即可。

COLOR

配色

41 灰色

22 普魯士藍

02 鮮黃色

04 胭脂紅

15 鈷藍色

牛津街

Oxford Street

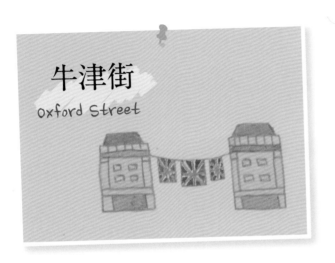

牛津街為倫敦的商業街道，為世界級名店的集中地。繁華的牛津街上，不只能滿足逛街慾望，路邊也有許多街頭藝人的精采表演！

step by step

步驟說明

線稿 LINE DRAFT

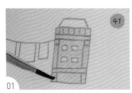

01
以灰色塗滿右側建築的外牆。

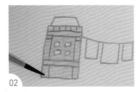

02
重複步驟 1，畫左側建築的外牆。

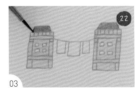

03
以普魯士藍畫屋頂。

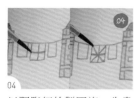

04

以胭脂紅繪製國旗。先畫十字，再畫交叉斜線。

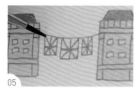

05

重複步驟4，畫完其他國旗。

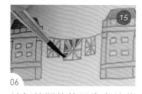

06

於紅線間的格子畫上鈷藍色，且與紅線留白邊。

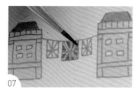

07

英國國旗完成。

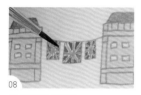

08

繪製所有國旗。

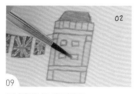

09

以鮮黃色畫窗戶。

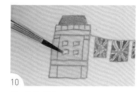

10

完成如圖。

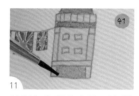

11

以深灰色畫上方及下方牆面，以增加層次。

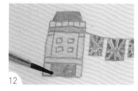

12

重複步驟11，畫左側建築的牆面，完成。

| 其他注意事項 | 對於結構較簡單的建築，顏色上可多做深淺層次變化，以增加豐富度。 |

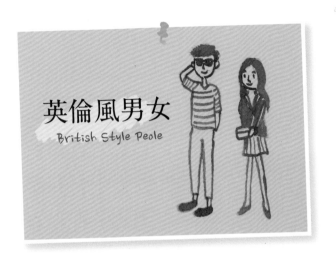

英倫風男女
British Style Peole

英倫風穿搭席捲世紀各地，一起用畫
筆搭配服飾吧！

其他注意
事項

① 單色線條也是插畫不同的呈現方式，
搭配起來讓整張作品更多元。

② 畫外衣或褲子時筆觸盡量柔軟，較能
呈現布料的質感。

step by step
步驟說明

線稿 LINE DRAFT

01

女生從臉部開始上色，繪
製自己喜歡的表情。

02

頭髮設計成波浪捲造型。

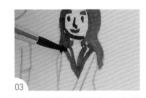

03

外套領子因較細小，直接
描輪廓。

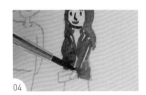

04

畫上大衣。⭐

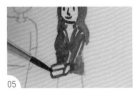

05

畫上手與手拿包。

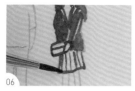

06
畫上百褶短裙。⭐

07
最後畫上雙腿與娃娃鞋，
英國熟女完成！

08
男生也從臉部開始上色，
繪製自己喜歡的表情或配
件。

09
頭髮的邊緣可以戳的方式
來畫，以製造短髮的質感。

10
畫上脖子與衣服。

11
畫上雙手。

12
繪製條紋上衣。⭐

13
繪製九分長褲。

14
最後，繪製兩隻腳踝與皮
鞋，英國型男完成！

步驟繪製須知

⭐ 當兩個物件相鄰且同為深色時（此為袖子與大衣），一不小心容易造成兩
物件混在一起。區隔方法可用線稿隔開，或是於兩物件交界處留白邊。

⭐ 全身色的外衣加上淺色橫式手拿包、直條紋百褶裙，練習以不同的樣式搭
配呈現活潑、多層次感。

⭐ 衣物上的條紋可沿著身體弧形來畫會較自然。切勿畫成太水平或垂直角度
的線條。

COLOR

配色

41 灰色

18 黑色

13 水藍色

16 湛藍色

05 土黃色

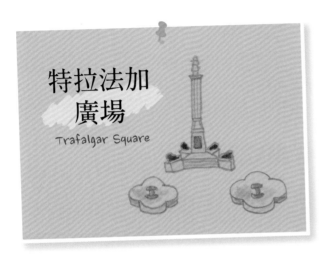

特拉法加廣場

Trafalgar Square

特拉法加廣場位於國家藝廊前方，也是一處著名旅遊、電影拍攝景點。廣場上的高塔為納爾遜紀念塔，霍雷肖‧納爾遜為1805年特拉法加戰役中，不幸身亡的英勇中將。

step by step

步驟說明

線稿 LINE DRAFT

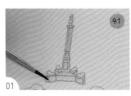

01 以灰色將納爾遜紀念柱塗滿。

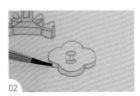

02 畫右側水池圍邊。

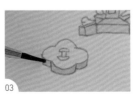

03 畫左側圍邊。

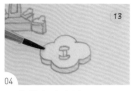

04

以水藍色畫水池。

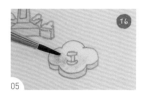

05

在水藍色未乾時，染湛藍色做深淺層次變化。

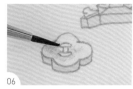

06

重複步驟 4-5，繪製另一個水池。

07

以深灰色畫陰影。

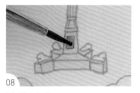

08

塗滿浮雕。

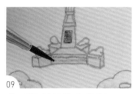

09

畫兩條斜線作為階梯。

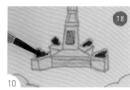

10

以黑色將四座獅子雕像塗滿。

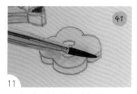

11

以灰色畫圍邊兩側陰影。

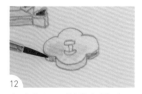

12

完成如圖，增強立體感。

13

重複步驟 11-12，繪製另一個圍籬。

14

最後，以土黃色畫噴水設施即可。

哈洛士百貨

Harrods

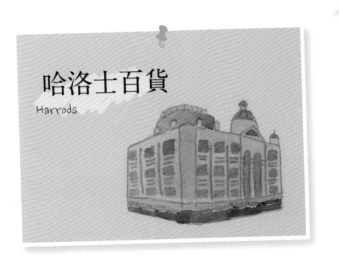

近二百年歷史的哈洛士百貨，本身就像間博物館！內部如皇宮的裝潢，在全球享有極高的聲譽證不為過！

其他注意事項	哈洛士百貨繪製上最困難的地方在結構繁多的牆面。練習將複雜的畫面簡化成幾何圖形及線條，使其搭配起來和諧又不單調！

step by step

步驟說明

線稿 LINE DRAFT

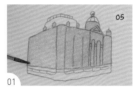

01 以土黃色畫百貨外牆。

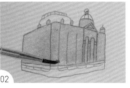

02 在土黃色未乾時，染較濃土黃色做深淺層次變化、斑駁感。

03 畫頂端欄杆。

04 以橄欖綠畫遮陽棚。

05 以橄欖綠畫屋頂。

06
以紅色塗滿細條的建築裝飾。

07
以深褐色畫櫺窗。

08
在深褐色未乾時，染較濃深褐色做深淺層次變化。

09
以較深土黃色畫牆面轉角處。

10
以深褐色畫兩個圓頂。

11
畫三角造型陰影及最右側圓頂。

12
依序畫上方形窗戶與樓層間隔。

13
畫出建築陰影處。

14
繪製完右半邊所有窗戶與樓層間隔。

15
描繪兩條中間分界線，讓畫面更繽紛。

16
描繪左半邊分界線。

17
最後，左半邊畫上相同樣式窗戶與樓層間隔即可。

COLOR

配色

03 紅色

25 鮮紅色

18 黑色

41 灰色

17 紫色

16 湛藍色

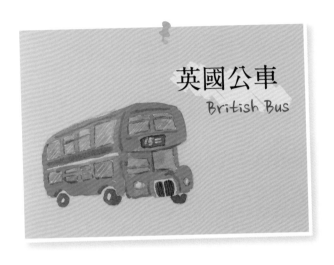

英國公車
British Bus

紅色的公車不只是交通工具，還是英國的地標及國寶！而雙層公車就是起源於英國，「悠哉地搭公車看街景」被我列為自助英國不可錯過的行程！

線稿 LINE DRAFT

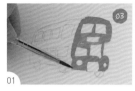

01
以紅色畫車頭的車殼。

02
畫車身部分。

03
主要車身完成。

04
補畫車頭及車身窗戶的窗架。

05
畫駕駛座前的窗架。

06 以鮮紅色畫車頭，中間留白間距。

07 以灰色畫窗戶。

08 在未乾時，染淺紫色做層次變化。

09 重複步驟 7-8，完成下半部窗戶。

10 可染淺湛藍色做變化。

11 重複步驟 10，繪製剩下的窗戶。

12 以黑色畫輪子，中間留白，作為金屬輪圈。

13 以黑色畫車號牌子。

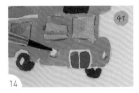

14 以灰色描繪兩個車燈的輪廓。

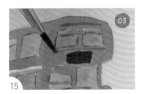

15 以較深的紅色於窗戶的上下側畫裝飾線條。

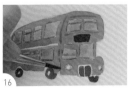

16 畫出車體兩面交界線，以增加立體感。☆

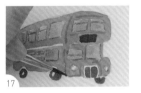

17 以線條加強車頭的造型。

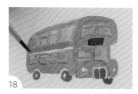

18

於窗戶上下側畫粗細不同的裝飾線條。

19

於輪胎上方的車上畫出陰影。

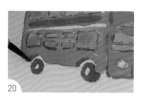

20

如圖,加強弧形立體感。

21

以黑色原子筆畫車頭進氣孔。⭐

22

以牛奶筆寫上車排號碼 15 號。⭐

23

傾斜牛奶筆,畫出較細窗戶反光線。

24

繪製所有窗戶的反光。

25

最後,以深紅色加強車頭的弧線即可。

步驟繪製須知

⭐ 除了以「面」的方式增加立體感,也可用線條為輔助。

⭐ 若是太細的線條,用水彩來畫容易染在一起,可以用原子筆代替。

⭐ 交通工具的外觀隨著科技進步而改變。傳統的英國公車已經不多,而 15 號為保有復古造型的公車之一,車內無先進的跑馬燈與刷卡機,全是工作人員大喊站名及人工收費。

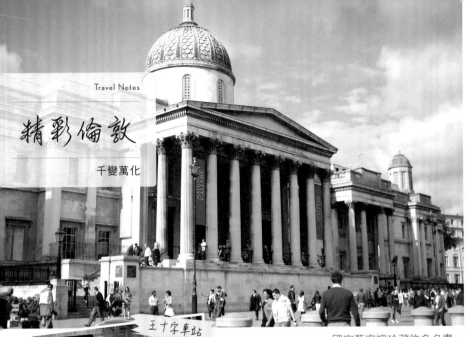

Travel Notes

精彩倫敦

千變萬化

國家藝廊裡珍藏許多名畫。

復古的公車已經不多見了。

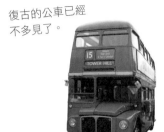

哈洛士百貨

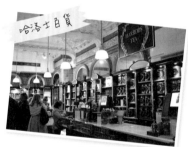

內部就如皇宮一般。

來王十字車站進入魔法世界吧！

"Next Stop: London Victoria."

從寄宿家庭住處坐火車至倫敦市區約二十分鐘車程，永遠記得列車廣播下一站時那興奮不已的心情。

大笨鐘及倫敦塔橋等知名景點，就夠坐上許久慢慢欣賞。英國的文化古典而綿長，任何城堡、教堂甚至住戶，幾乎都是上百年的歷史，宏偉的建築加上斑駁的歲月痕跡刻畫前人們的足跡，是我最喜歡的類型！

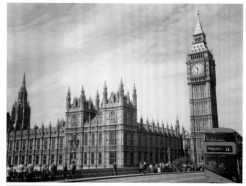

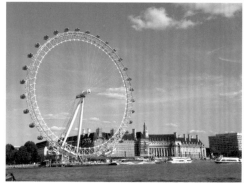

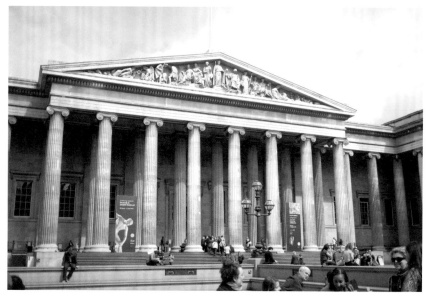

1 倫敦著名地標。

2 一整天也瀏覽不完的大英博物館。

	2
1	

在藝文方面讓人驚訝的是，在生活如此高消費的倫敦，美術館、博物館幾乎是免費入場！若是仔細瀏覽，一間博物館也須花上整天時間，能不花到昂貴門票就飽覽名畫、考古文物、書籍等珍貴藏品，或許也是藝文蓬勃發展的原因之一。

在倫敦自助旅遊並不困難，大眾交通工具相當便捷！地鐵就像個迷你藝廊，每一站都有獨自的特色風格，或是坐公車遊覽街景也是好選擇！霧都倫敦的迷人難以言喻，只有親自遊覽一回，才能揭開神秘面紗、體會它千變萬化的樣貌。

3　熱鬧的市區一轉進查令十字路書街，時間忽然慢了下來。

4　雄偉的聖保羅教堂。

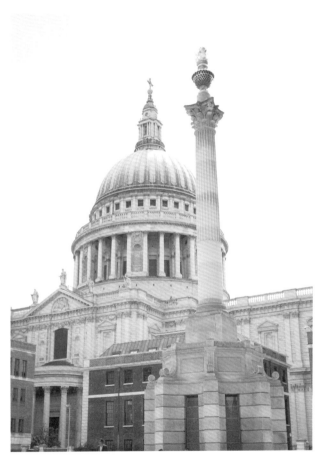

5 倫敦塔一隅。

6 維多利亞女王紀念碑原來這麼高大。

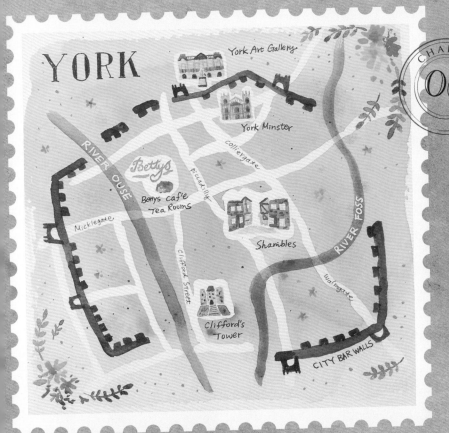

約
克

YORK

線稿下載 QRcode

26 駝色
21 銅色
07 深褐色
10 橄欖綠
13 水藍色
02 鮮黃色
34 橘色
03 紅色
23 磚紅色
12 森林綠
04 胭脂紅
16 湛藍色
05 土黃色
24 孔雀藍

約克地圖 York

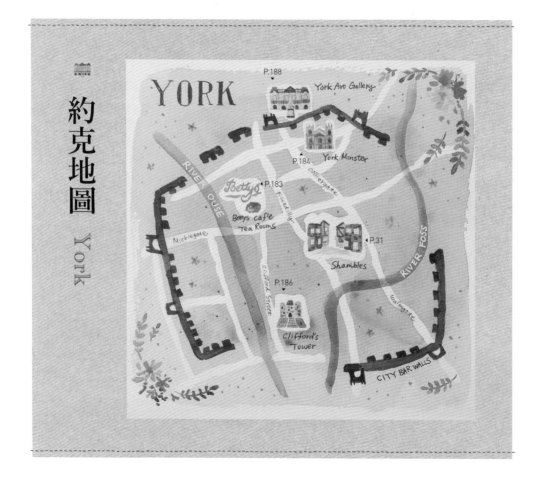

01

以色鉛筆繪製約克地圖草圖。(註:可參考約克觀光地圖網路照片繪製。) ✿

02

對照草圖,以鉛筆畫出街道,景點位置須保留。✿

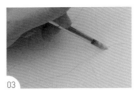

03

以留白膠描繪街道與景點位置。(註:勿畫到河流。)

04

確認是否每條路都有畫上留白膠。

05

待乾後,留白膠呈現米色固態狀。

06

平塗大面積底色前,先準備好足夠的銅色顏料。

07

取大號數扁頭筆,以類似乾擦技法畫地圖邊緣。✿

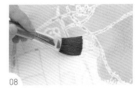

08

由上至下平塗地圖。

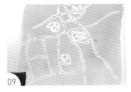

09

完成如圖。

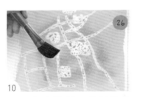

10

在銅色未乾前,在城牆內部範圍染駝色做深淺層次變化。

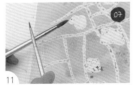

11

取深褐色,以噴灑技巧做裝飾。

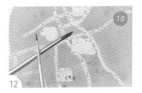

12

取橄欖綠,以噴灑技巧做裝飾。

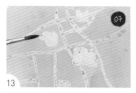

13 待乾後，再以深褐色噴灑做裝飾，以製造豐富效果。

14 底色繪製完成。

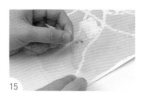

15 待乾後，再撕掉留白膠。

16 如圖，街道保有水彩紙的原色。

17 將所有景點打上鉛筆稿。

18 將景點逐一上色。（註：參考 P.183-P.189 約克景點教學。）

19 景點繪製完成。

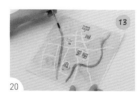

20 以水藍色畫河流。

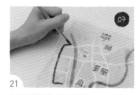

21 以深褐色畫城牆。

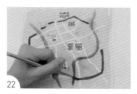

22 注意各城牆的長短與角度。

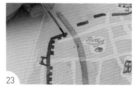

23 以深褐色在城牆上繪製垛口與城門。

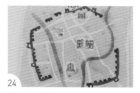

24 完成如圖。

25 以簽字筆寫下景點名。⬆

26 以原子筆寫下路名。

27 以牛奶筆寫下河流名。

28 先以鉛筆打稿，並寫上 YORK 標題後，再以簽字筆描繪。⬆

29 先以鮮黃色於地圖右上角畫花朵，再於中間染橘色作花蕊。

30 先以橘色畫花朵，再於中間染胭脂紅作花蕊。✦

31 重複步驟 29，先以胭脂紅畫花朵，再染磚紅色，並於四周點上花瓣。

32 先以森林綠畫上莖，再於兩旁畫葉子。

33 如圖，右上角花邊繪製完成。

34 重複步驟 29，畫地圖左下角花邊。

35 於花朵兩側畫上蕨葉。

36 地圖右下角位置較滿，畫上一株蕨葉作裝飾即可。

37 於空白處畫上小花作裝飾。

38 完成如圖。

39 最後,於花邊及標題附近點上圓點作裝飾即可。

步驟繪製須知

⭐ 即便只是草圖,不同項目的物件(道路、景點、插圖等分類)可用不同顏色作區別,能增加正式繪製時的方便與準確度。

⭐ 由於景點插圖外圍有白色留邊,留白膠須畫至白邊處位置。

⭐ 將畫筆壓平來畫,可產生破碎的線條邊緣,其效果很適用於地圖。

⭐ 完整地名文字可參考地圖範例。

⭐ 標題是整張作品重要的一環。標題文字若長度較長,建議先打鉛筆稿,位置能更準確。

⭐ 大自然的植物樣貌多變。花瓣數、方向、顏色等可隨意地做搭配。

其他注意事項

若以 20×20 公分的方形水彩紙作為地圖的底,則每個景點的元件尺寸約 2.5×2.5 公分左右,再依整體畫面做調整。

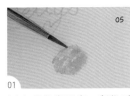

Bettys 茶館

Bettys Cafe Tea Rooms

來到英國一定要品嘗正統下午茶，約克最知名下午茶店為開業有百年歷史的 Bettys 茶館！三層的點心搭配上順口的紅茶，絕對是難忘的甜美回憶！

其他注意事項

此插圖的關鍵在 Logo，須耐心描繪。

線稿 LINE DRAFT

step by step

步驟說明

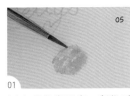
05

01
以土黃色畫司康，留住反光亮點。（註：食物及點心類適合做留白的亮點反光，更有手繪的感覺。）

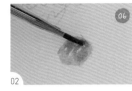
06

02
在土黃色未乾時，染鞍褐色做深淺層次變化。

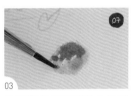
07

03
染深褐色以繪製點心烘烤過後的表皮質感。

05

04
以土黃色慢慢描繪 logo。

05
完成如圖。

07

06
最後，取深褐色，以乾擦技法繪製餅皮質地即可。

約克大教堂

York Minster

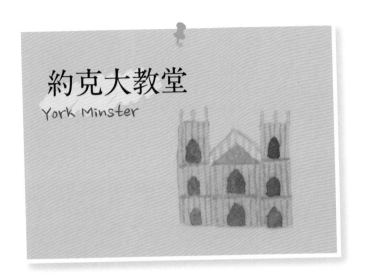

浪漫的約克大教堂為歐洲北部最大的
哥德式教堂之一，有著絢麗的彩繪玻璃
裝飾。

步驟說明

線稿 LINE DRAFT

01

以銅色畫教堂牆面。

02

避開屋頂處不上色。

03

畫屋頂造型。

04

畫中間三角造型結構。

05

屋頂繪製完成。

06

以深褐色塗滿所有窗戶。

07

以較深的銅色塗畫樓層間隔。

08

繪製右側牆面結構。

09

完成如圖。

10

以較深的銅色畫屋頂陰影處。

11

重複步驟 8-9，將中間部分畫上間隔與結構。

12

最後，重複步驟 8-9，繪製最左側牆面即可。

其他注意事項

此章節的插圖均無保留線稿，將構圖化繁為簡相當重要，打草稿時鉛筆線濃度也須較淺。上色部分，面與面的立體感多以顏色的明度差異及線條來分隔，難度較高，須慢慢繪製。

克利佛德塔
Clifford's Tower

又稱為約克城堡，是一大地標。從前為
藍獄、法院等用途。

> **其他注意
> 事項**　此章節的插圖均無保留線稿，將構圖化繁為簡相當重要，打草稿時鉛筆線濃度也須較淺。上
> 色部分，面與面的立體感多以顏色的明度差異及線條來分隔，難度較高，須慢慢繪製。

步驟說明

線稿 LINE DRAFT

01 以灰土色畫右半部城牆。

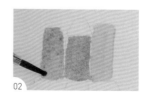

02 以較深灰土色塗完城堡。

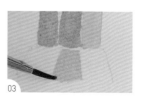

03 畫階梯部分。

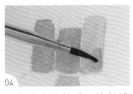

04
在灰土色未乾時，染較濃
灰土色做深淺層次變化。

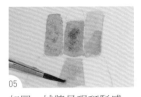

05
如圖，城牆呈現斑駁感。

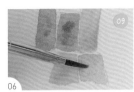

06
以草綠色畫右側草坡。

07
在草綠色未乾時，染暗綠
色做深淺層次變化。

08
重複步驟6-7，繪製左側
草坡。

09
以深褐色畫屋頂。

10
以深灰土色畫矩形窗戶。

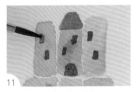

11
畫完所有窗戶及門。

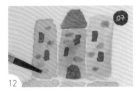

12
以較淺的深褐色繪製磚頭。

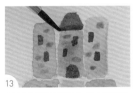

13
以較深的深褐色畫屋頂的
陰影。

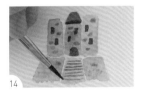

14
最後，畫上階梯即可。

約克美術館
York Art Gallery

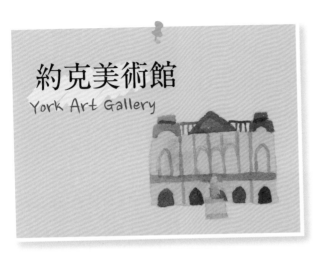

約克美術館收藏了14世紀到現代的版畫、水彩畫、素描和陶瓷等。而館前的雕像為以歷史畫聞名的英格蘭畫家 William Etty。

步驟繪製須知
★
將門畫深，除了讓門本身與牆面做區隔，也能製造與前方雕像之間的前後距離感。

step by step

步驟說明

線稿 LINE DRAFT

01
以銅色畫美術館牆面。

02
在銅色未乾時，染較濃銅色做深淺層次變化。

03
如圖，繪製老建築斑駁的樣貌。

04
以銅色畫雕像底座。

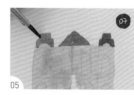
05
以深褐色畫屋頂。

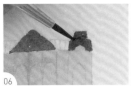

06 以較濃深褐色畫交界線。

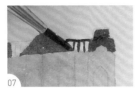

07 畫上右側欄杆。

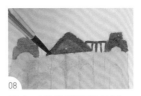

08 畫出三角造型裝飾輪廓。

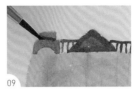

09 繪製左側欄杆與交界線。

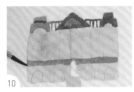

10 以深褐色畫出樓層間隔。

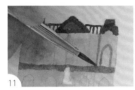

11 畫右側牆面結構。

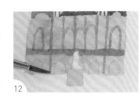

12 上半部的牆面結構繪製完成。

13 畫下半部的牆面結構與雕像底座結構。

14 以灰色畫雕像。

15 在未乾時，染較濃灰色做陰影。

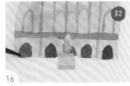

16 最後，以古銅色畫門，並注意雕像後方要繪製到即可。★

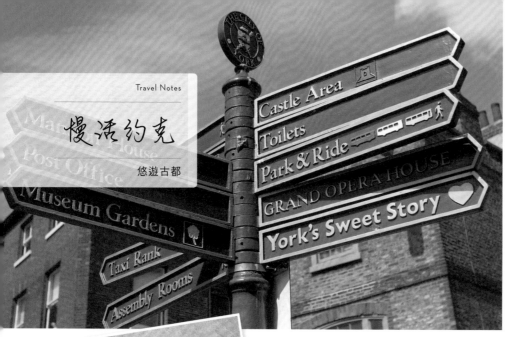

慢活約克

悠遊古都

1 可愛綠色路標。

2 隨處一角都有歷史痕跡的美感。

1 | 2

地上還有小標示傳達旅客方向。

自西元 71 年以來，約克歷經了羅馬時期、維京時期、中世紀時期，整座城市充滿濃濃古色古香的風情。

大家較熟知的景點就是《哈利波特》的斜角巷了，取景地點是約克的肉舖街。一棟棟不規則且凸出的房子，並不是建築師看錯了設計圖，而是為了預防肉質腐壞，把樓層向外擴建及縮短棟距以減少日照，街道至今也完整的保留其特色，來到這裡猶如真的進入了魔法國度！另一項行程

3 漫步約克古城牆，瀏覽市區風光！

4 教堂旁的公園，難怪歐美人都喜歡野餐，太舒適了！

5 雄偉的約克大教堂側身，可惜在施工中。

<div align="right">

3 | 4

5

</div>

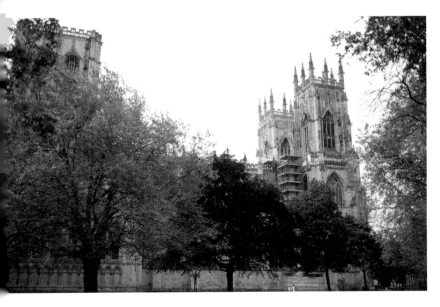

清單就是約克古城牆（York City Walls）走一圈！長度約 4.5 公里的城牆，當時為鞏固疆界而蓋。漫步在城牆上，可以從不同角度眺望約克這個美麗的城市。百年老字號 Bettys 茶屋也是許多人推薦的店，糕點口感與台灣略有不同，好滋味讓我難忘。享受著自在的氛圍，就算沒有氣派的裝潢，這餐正統的英式下午茶在我心中可是五顆星的高評價！

美味又夢幻的三層英式下午茶。

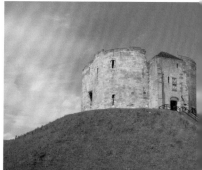

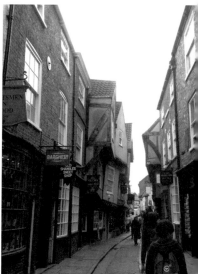

約克給人相當慢步調的悠閒感受，市區並不吵雜，在城牆散步或坐躺於約克大教堂旁的草地上，好像所有煩惱都煙消雲散，時間的流逝也因為約克的美變得不那麼重要了。

6 漫步約克古城牆，瀏覽市區風光！

7 座落於市區小山坡上的克利佛德塔。

8 著名的肉舖街，街道相當有特色！

6 | 7 | 8

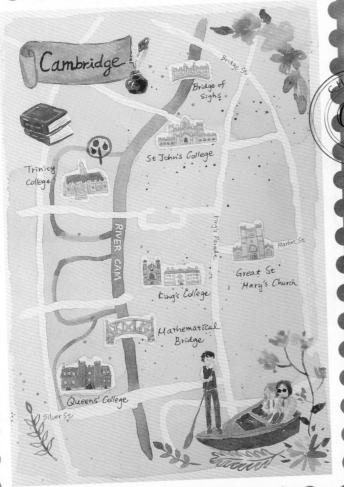

劍
橋

CAMBRIDGE

線稿下載 QRcode

36 葉綠色

16 湛藍色

05 土黃色

13 水藍色

18 黑色

02 鮮黃色

03 紅色

29 暗紅色

12 森林綠

34 橘色

31 粉紅色

07 深褐色

11 暗綠色

劍橋地圖
Cambridge

其他注意事項 ┊ 若以 16 開水彩紙作為地圖的底，則每個景點的元件尺寸約 3.5×3 公分左右，再依整體畫面做調整。

P.158
P.199
P.143
P.202
P.204
P.200
P.44
P.208
P.213
P.206
P.210

Cambridge
Bridge of Sighs
St John's College
Trinity College
King's Parade
Great St Mary's Church
King's College
Mathematical Bridge
Queens' College
Silver St
Harriet St

步驟說明 Step By Step

01 以色鉛筆繪製劍橋地圖草圖。（註：可參考劍橋觀光地圖網路照片繪製。）☆

02 對照草圖，以鉛筆畫出街道。（註：景點位置須保留。）☆

03 以留白膠描繪街道與景點。（註：勿畫到河流。）

04
待乾後，留白膠呈現米色固態狀。

05
平塗大面積底色前，先準備好足夠的葉綠色顏料。

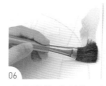

06
取大號數扁頭筆，以類似乾擦技法畫地圖邊緣。⭐

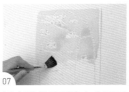

07
以大號數扁頭筆由上至下將地圖平塗上色。

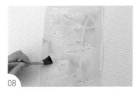

08
在葉綠色未乾前，染較濃葉綠色做深淺層次變化。

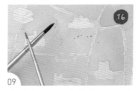

09
待乾後，取湛藍色，以噴灑技巧做裝飾。

10
取土黃色，以噴灑技巧做裝飾。

11
底色完成。

12
待乾後，以水藍色畫康河。

13
畫上康河的支流。

14
待乾後，再撕掉留白膠。

15
完成如圖，街道保有水彩紙的原色。

16

將所有景點打上鉛筆稿。

17

將景點逐一上色。（註：
參考 P.199-P.215 劍橋景點
教學。）

18

景點繪製完成。

19

繪製撐篙船插圖。（註：
參考 P.210 撐篙船教學。）

20

繪製牛皮紙。（註：參考
P.158 緞帶教學。）

21

先以鉛筆打稿後，寫上
Cambridge 標題，再以黑
色描繪。⬆

22

在牛皮紙右方繪製羽毛筆
與墨水瓶。（註：參考 P.202
羽毛筆 & 墨水瓶教學。）

23

繪製書本。（註：參考 P.143
書本教學。）

24

如圖，地圖初步繪製完成！

25

開始於地圖右下角繪製花
邊裝飾。

26

分別取鮮黃色、紅色及暗
紅色，從任一中心點向四
周畫一圈花瓣。⬆

27

以森林綠於花瓣上方畫莖
和葉子。

28 先以鮮黃色畫花，再暈染橘色，以繪製層次。

29 以水藍色於船下方畫蕨葉的莖。

30 於莖兩側畫上葉子。

31 以森林綠畫一片葉子，作為裝飾。

32 以水藍色於地圖左下角畫葉子的莖。

33 於莖兩側畫上葉子。

34 以鮮黃色於地圖右上角畫四片花瓣的大花朵。

35 在鮮黃色未乾前，染橘色，以繪製層次變化，並再以橘色畫另一朵花。

36 在橘色花朵未乾前，於花蕊處畫上紅色。

37 畫粉紅色花朵，並染較濃粉紅色做層次。

38 以森林綠畫葉子。

39 於三一學院旁畫一顆蘋果樹。（註：紅色蘋果；暗綠色樹葉；深褐色樹幹。）⭐

40　如圖，花邊裝飾繪製完成。

41　以簽字筆寫下景點名。⭐

42　以牛奶筆寫下河流名。

43　最後，以原子筆寫下路名即可。

步驟繪製須知

⭐ 即便只是草圖，不同項目的物件（道路、景點、插圖等分類）可用不同顏色作區別，能增加正式繪製時的方便與準確度。

⭐ 由於景點插圖外圍有留白邊，留白膠須畫至白邊位置。

⭐ 將畫筆壓平來畫，可產生破碎的線條邊緣，其效果很適用於地圖。

⭐ 標題是整張作品重要的一環。標題文字若長度較長，建議先打鉛筆稿，位置能更準確。

⭐ 大自然的植物樣貌多變。花瓣數、方向、顏色等可隨意的做搭配。

⭐ 學院正門邊的小花園有棵蘋果樹，雖然此並非砸中牛頓的那顆蘋果樹。但牛頓當時住處在三一學院附近，據傳他常出現在那小花園散步。

⭐ 完整地名文字可參考地圖範例。

嘆息橋
Bridge of Sighs

嘆息橋把聖約翰學院在康河兩岸的校園接駁起來。於美麗的橋下乘著船，畫面相當浪漫。

線稿 LINE DRAFT

01

以灰色塗滿橋身。

02

完成如圖。

03

在灰色未乾時，染較濃灰色做深淺層次變化，以增加斑駁感。

04

以灰土色畫橋面結構。

05

完成如圖，加強層次感。

06

最後，畫上方結構處即可。

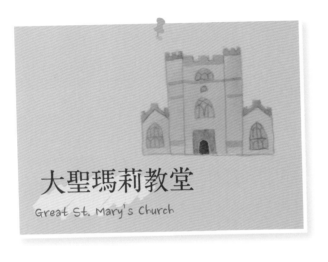

大聖瑪莉教堂

Great St. Mary's Church

袁勢恢宏的大聖瑪麗教堂位於劍橋舊城區
的中心。因附近另有一座聖瑪麗教堂，故稱
「Great」大聖瑪麗教堂作區分。

步驟說明

線稿 LINE DRAFT

01 以灰土色塗滿教堂。

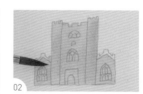

02 在灰土色未乾時，染較濃
灰土色，以繪製深淺層次
變化，以增加斑駁感。

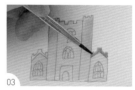

03 以偏咖啡的灰土色畫右側
屋頂。★

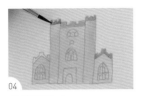

04
畫城牆垛口。

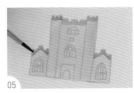

05
畫左側屋頂。

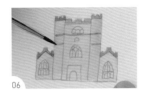

06
畫牆面結構線。

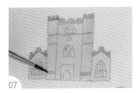

07
畫寬度不同的結構線，以增加繽紛感。

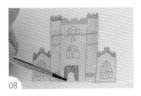

08
塗滿門的外圍。

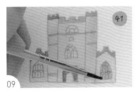

09
以灰色畫右側窗戶。

10
完成如圖。

11
最後，以黑色畫門即可。

步驟繪製須知　　★「偏咖啡的灰土色」可以以灰土色當底色，再加些許深褐色調配而成。

其他注意事項　　注意窗戶結構處的構圖。

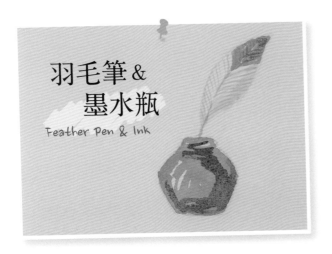

羽毛筆 &
墨水瓶
Feather Pen & Ink

典雅的羽毛鋼筆，是繪製復古風插畫作的常見元素！

step by step

步驟說明

線稿 LINE DRAFT

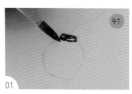

41

01 取深灰色，從瓶口開始畫，並保留玻璃亮面反光。⭐

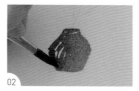

02 塗滿瓶身，並保留玻璃亮面反光。

18

03 在深灰色未乾時，染黑色做深淺層次變化。

04　以淺灰色畫羽毛陰影。⭐

05　以黑色畫羽毛上緣。

06　以灰色勾勒右下側羽毛。⭐

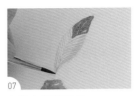

07　勾勒左下側羽毛。

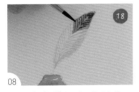

08　以黑色勾勒深色處羽毛。

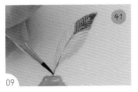

09　以灰色畫羽干。

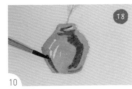

10　以黑色畫墨水瓶陰影。

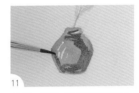

11　最後，再次加強陰影即可。

步驟繪製須知

⭐ 畫玻璃的關鍵之一為亮面反光，隨著外型弧度的方向繪製會較自然。

⭐ 白色物體畫法的關鍵在陰影。不須塗上白色顏料，只要將陰影畫上，水彩紙本身的顏色就自動凸顯為白色了。

⭐ 建議勾勒羽毛時，可隨著流線型來畫。

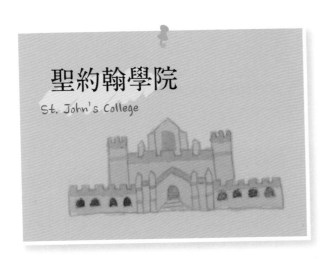

聖約翰學院

St. John's College

聖約翰學院前身為建於13世紀的聖約翰醫院。學院擁有11座庭園,為劍橋學院裡最多的一所。而其中庭園一處也是電影《哈利波特》學飛天掃帚的場景。

步驟說明

step by step

線稿 LINE DRAFT

01

以灰土色塗滿學院。

02

完成如圖。

03

在灰土色未乾時,染較濃灰土色做深淺層次變化,以增加斑駁感。

204

04 以較濃灰土色畫上半部垛口。

05 畫兩側結構線。

06 畫右下側垛口。

07 畫柱子結構線。

08 畫牆面上緣結構線。

09 畫上左側柱子結構線。

10 畫左下側垛口。

11 畫尖塔陰影。

12 最後，以深灰色畫窗戶和門即可。

其他注意事項	① 聖約翰學院的繪畫關鍵為構圖，須耐心描繪。 ② 此學院主要色系為灰土色，練習並觀察灰土色不同濃度的變化，這些細微的改變讓學院雖為同顏色當底，卻有多變的視覺效果！

數學橋

Mathematical Bridge

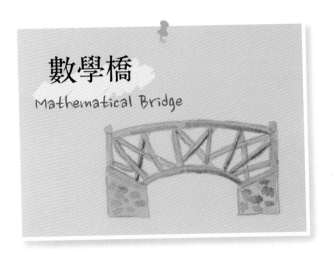

數學橋把王后學院在康河兩岸的校園接駁起來。木條的排列形成一個弧形，再加上橫向支桿，形成一個個三角狀的美麗結構。

線稿 LINE DRAFT

01
以灰土色塗滿橋墩。

02
在灰土色未乾時，染較濃灰土色做深淺層次變化。

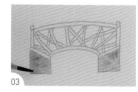

03
完成如圖，增強岩石質感。

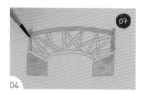

04
以深褐色畫扶手。

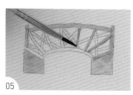

05
畫結構處。

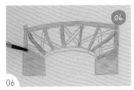

06

在深褐色未乾時，染鞍褐色做深淺層次變化。

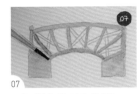

07

以深褐色畫下方結構。

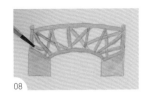

08

塗滿所有木頭結構。

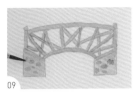

09

以深褐色畫兩側橋墩的磚頭。

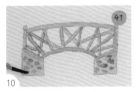

10

以灰色點綴一次磚頭，以增加層次。

11

以較濃的深褐色畫上方扶手的陰影。

12

畫橋底的陰影。

13

畫結構的陰影，依照木頭的前後順序來調整陰影位置。★

14

完成如圖。

步驟繪製須知

★

木頭結構的前後順序是數學橋的繪圖重點。如圖，由於畫面細小，繪製較後方的木頭影子時，小心勿塗到前方木頭。

三一學院

Trinity College

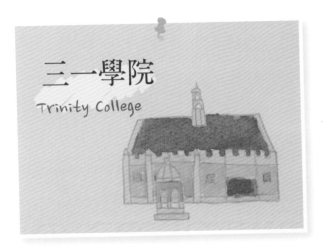

三一學院為劍橋大學中規模最大、名聲最響亮的學院之一。該院學生更曾得過無數次諾貝爾獎及菲爾茲獎。它也擁有全劍橋大學中最優美的建築與庭院,而此插圖為三一學院的巨庭(Great Court)。

step by step

步驟說明

線稿 LINE DRAFT

01
以銅色塗滿學院圍牆。

02
於涼亭間鏤空處露出的牆面也須塗畫上色。

03
完成如圖。

04
以淺銅色畫屋頂邊緣及牆面上方造型。

05
塗滿牆面上方造型。

06 塗滿三根柱子。

07 塗滿牆面下方結構。

08 最後，塗滿左側屋頂邊緣。

09 灰色畫塔，避開鏤空處不上色。

10 以灰色畫涼亭圓頂。

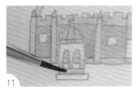

11 畫涼亭柱子下緣，以增加豐富度。

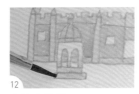

12 畫涼亭階梯。

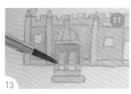

13 以較深的銅色畫涼亭，與後方牆面作區隔。

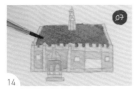

14 以深褐色畫屋頂。

15 以深褐色畫門。

16 最後，以湛藍色畫窗戶即可。

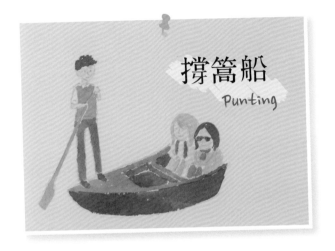

撐篙船
Punting

在康河上一邊遊艇一邊欣賞美麗的學院，撐篙艇是劍橋旅遊絕不能錯過的體驗！

step by step

步驟說明

線稿 LINE DRAFT

01
以皮膚色畫所有人的臉與手。

19

02
以銅色畫右側女乘客的外套。

21

03
以黑色畫褲子，雙腿中間留白邊作區隔。

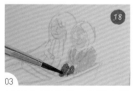

18

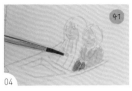
04

以灰色畫左側女乘客的上衣。

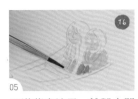
16

以湛藍畫褲子，雙腿中間留白邊作區隔。

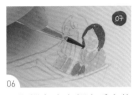
07

以深褐色畫右側女乘客的頭髮。

04

以胭脂紅畫圍巾，並於圍巾右下處畫陰影。

08

以深褐色畫絲巾，並於絲巾右下處畫陰影。

21

以銅色畫左側女乘客的頭髮。

10

以較深的銅色畫船面。

47

以灰色畫撐船員的毛衣。

22

以普魯士藍畫褲子。

07

以深褐色畫頭髮。邊緣可用戳的方式來製造短髮的質感。

以深褐色畫船身。

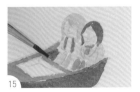
畫後座的內側。

211

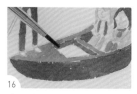
16

畫前座的內側。

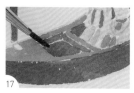
17

畫底座時，以深褐色再染深，增加層次變化，並於側面交界處留白邊。

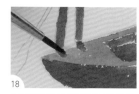
18

以深褐色繪製撐船員的鞋子。

19

以土黃色畫船槳。

20

最後，以黑色畫墨鏡即可。

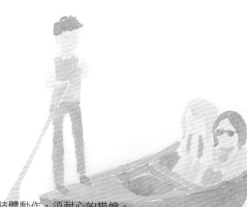

其他注意事項

① 繪製撐篙船的重點為構圖，尤其人的肢體動作，須耐心的描繪。

② 船的整體為深褐色系，練習利用深淺差異來呈現船體各面的視覺效果。

③ 這裡步驟為跳著不同人慢慢繪製。因為若水彩未乾就繪製的話，容易造成顏色染髒，所以繪製水彩時，常常不同物件跳著畫。

皇后學院
Queens' College

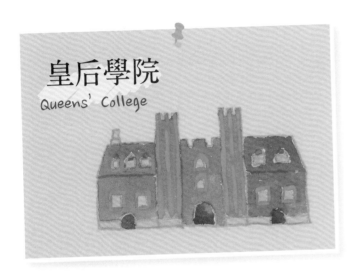

記磚色的王后學院在劍橋學院中顯得
特別，而且位於靜謐的巷弄，使學院
更顯得優美。

線稿 LINE DRAFT

01
以鞍褐色塗右側屋頂與牆
壁。★

02
塗滿中間的牆壁。

COLOR

配色

銅色 21

鞍褐色 06

深褐色 07

水藍色 13

古銅色 32

土黃色 05

湛藍色 16

03 若塗超出上色範圍，可將筆洗淨後塗抹該處，以吸收多餘的顏料。

04 以衛生紙大力地壓住該處，以吸收水分。

05 如圖，多餘的顏料與水分已清除完成，這是處理筆誤的好方法！

06 以鞍褐色將牆面底部邊緣補齊。

07 塗滿左側屋頂及牆面。

08 以銅色畫牆面下方結構。

09 以銅色畫左上方的煙囪。

10 以水藍色畫右側的窗戶。

11 在水藍色未乾時，染湛藍色做深淺層次變化。

12 重複步驟 10-11，畫完所有窗戶。

13 以深褐色畫門，繪製到 1/2 即可。

14 在深褐色未乾時，染古銅色做深淺層次變化。

15 重複步驟 13-14，畫完所有門。

16 以土黃色畫右側柱子結構線。

17 重複步驟 16，畫左側柱子結構線。

18 若線條不清楚，可再次加強描繪。

19 描繪右側窗戶金邊。

20 描繪左側窗戶金邊。

21 最後，描繪中間窗戶金邊即可。

步驟繪製須知

★

屋頂與三角窗頂因為同顏色，可以於交界處保留線稿不上色，以作為兩個物件的區隔。

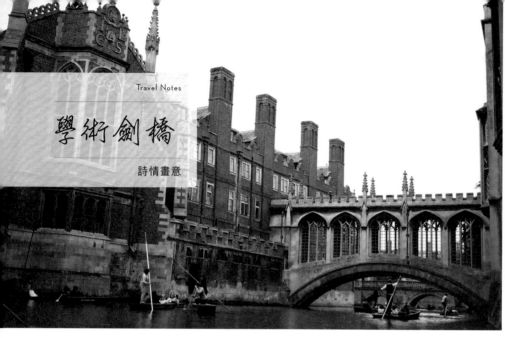

學術劍橋

詩情畫意

1 嘆息橋有個有趣的傳聞：面臨大考的學生常在此嘆息而命名！

2 劍橋學院的任何一處都好美。

1 | 2

　　輕輕的我走了，正如我悄悄的來；我揮一揮衣袖，不帶走一片雲彩。詩人徐志摩的《再別康橋》大家耳熟能詳、朗朗上口。從倫敦搭火車約一個多小時的路程，即能抵達這古老又唯美的大學城。

　　劍橋為世界現存第四古老的大學，是一所學院聯邦制學校，學院享有高度自治權、獨立招收學生或者安排活動。愈往學區逛去，路上逐漸

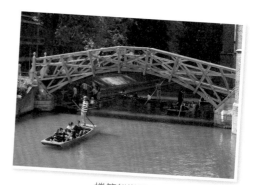

撐篙船遊覽學院，相當愜意。

出現了成排的單車與學生活動傳單，漫遊在大學中、享受著學術氛圍，任何學院都美得讓人駐足許久。

「撐篙船」也是來到劍橋不能錯過的行程，在康河上坐著船、一覽各大學院及知名的橋，相當詩情畫意。有些學生會利用課餘打工當船員，還記得當時船員們使出渾身解數搶生意，有的自稱解說最專業、最便宜、或是主打帥哥牌，也是難忘的有趣回憶。

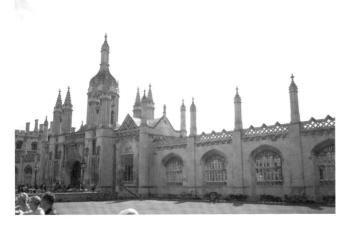

3　被植物攀滿整面牆的皇后學院，充滿了歲月的痕跡。

4　雄偉的聖約翰大學。

3
4

傳說中位於三一學院旁的牛頓蘋果樹。

5 在濃濃的學術氛圍校園中騎著單車，一定很浪漫！

6 三一學院的美麗庭園。

5 6

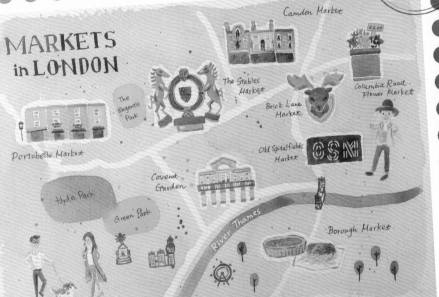

MARKETS in LONDON

- MARKETS in LONDON
- Camden Market
- The Stables Market
- Brick Lane Market
- £5.00
- Columbia Road Flower Market
- Portobello Market
- The Regent's Park
- Old Spitalfields Market
- Covent Garden
- Hyde Park
- Green Park
- River Thames
- Borough Market

CHAPTER 08

倫敦市集

MARKETS in LONDON

線稿下載 QRcode

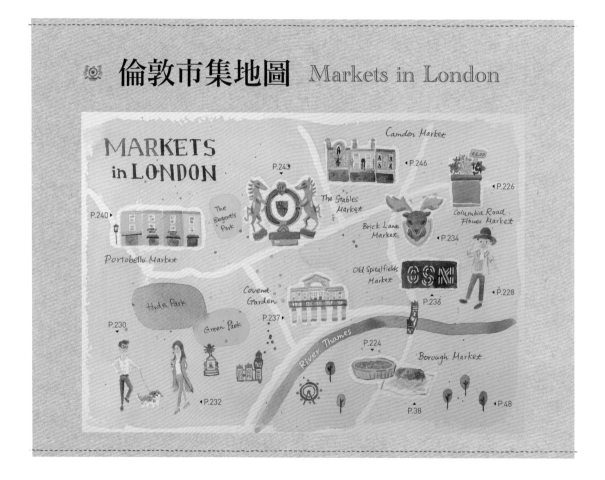

01
以色鉛筆畫倫敦市集地圖草圖。（註：可參考市集地圖網路照片繪製。）⭐

02
對照草圖，以鉛筆繪製出街道。（註：景點位置須保留。）

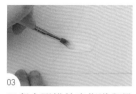

03
以留白膠描繪出街道與景點位置。（註：勿畫到河流。）⭐

04
待乾後，留白膠呈現米色固態狀。

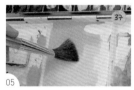

05
平塗大面積底色前，先準備好足夠的銘黃色顏料。

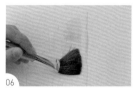

06
取大號數扁頭筆，以類似乾擦技法畫地圖邊緣。⭐

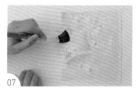

07
承步驟6，一筆接一筆將地圖平塗上色。

08
完成如圖。

09
待乾後，取鞍褐色以噴灑技巧做裝飾。

10
取橄欖綠，以噴灑技巧做裝飾。

11
底色完成。

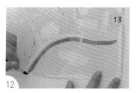

12
以水藍色畫泰晤士河。

13
待乾後，再撕掉留白膠。

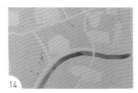

14
完成如圖，街道保有水彩紙的原色。

15
將所有景點打上鉛筆稿。

16
將景點逐一上色。（註：參考 P.224-P.248 倫敦市集景點教學。）

17
景點繪製完成。

18
繪製英倫風男女。（註：參考 P.230、P.232 英倫風男士、女士穿搭教學。）

19
繪製嬉皮風男子。（註：參考 P.228 嬉皮風男士教學。）

20
以草綠色及森林綠畫綠園及海德公園。

21
以簽字筆寫下景點名。

22
以牛奶筆寫下河流名。

23
先以鉛筆寫上 MARKETS in London 標題，再以黑色描繪。

24
以深褐色在泰晤士河與街道交叉處畫倫敦塔橋。

25 對照地圖上的位置，再畫上倫敦眼、大笨鐘及維多利亞女王紀念碑。

26 如圖，地圖大致完成！

27 最後，於空白處畫上小樹作裝飾即可。（註：參考 P.48 小樹教學。）

步驟繪製須知

⭐ 即便只是草圖，不同項目的物件（道路、景點、插圖等分類）可用不同顏色作區別，能增加正式繪製時的方便與準確度。

⭐ 由於景點插圖外圍有留白邊，留白膠須畫至白邊位置。

⭐ 將畫筆壓平來畫，可產生破碎的線條邊緣，其效果很適用於地圖。

⭐ 完整地名文字可參考地圖範例。

⭐ 標題是整張作品重要的一環。標題文字若長度較長，建議先打鉛筆稿，位置能更準確。

其他注意事項

若以 16 開水彩紙作為地圖的底，則每個景點的元件尺寸約 3.5×3 公分左右，再依整體畫面做調整。

COLOR

配色

21 銅色

10 橄欖綠

11 暗綠色

02 鮮黃色

03 紅色

26 駝色

波羅市集
Borough Market

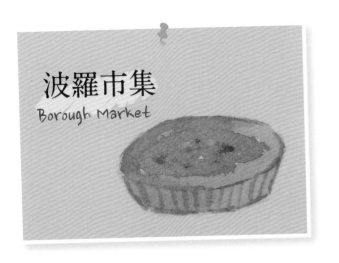

來自世界各地的美食——波羅市集！為倫敦規模最大、歷史最久的食品市場，也曾被 CNN 選為世界十大必逛市集，一定要來品嘗！

step by step

步驟說明

線稿 LINE DRAFT

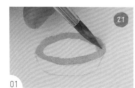

01
以銅色畫餅皮上方表面。

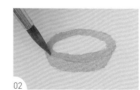

02
塗滿餅皮下方。

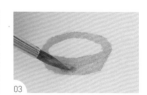

03
在銅色未乾時，染較濃銅色做深淺層次變化。

224

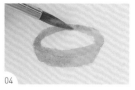

04
完成如圖。

05
以橄欖綠畫餡料。

06
分別在餡料點上暗綠色、鮮黃色及紅色作為餡料食材。

07
以駝色勾勒餅皮邊緣。（註：以長短、粗細不同的線條來描繪餅皮邊緣，能呈現較自然與手感的視覺效果。）

08
如圖，餅皮邊緣勾勒完成。

09
最後，畫上餅皮側邊的結構線條即可。

其他注意事項	① 此章節的插圖均無保留線稿，將構圖化繁為簡相當重要，打草稿時鉛筆線濃度也須較淺。上色部分，面與面的立體感多以顏色的明度差異及線條來分隔，難度較高，須慢慢繪製。 ② 英國知名美食炸魚薯條，請參考 P.38 教學。

06 鞍褐色

34 橘色

03 紅色

17 紫色

13 水藍色

05 土黃色

29 暗紅色

16 湛藍色

07 深褐色

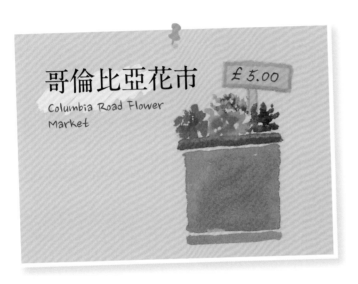

哥倫比亞花市

Columbia Road Flower Market

£ 5.00

充滿香氣的哥倫比亞花市為週日限定的美好市集。除了鮮花及園藝用具，主要的走道兩側也有許多餐廳與濃濃鄉村風的雜貨店！

步驟說明

線稿 · LINE DRAFT

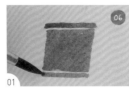

06

01 以鞍褐色畫盆栽，上下留白邊作分隔。

05

02 以較淺的土黃色畫牌子。

03 待乾後，以土黃色描繪牌子的邊緣。

226

04 以橘色畫小點，並將小點排成一圓，以繪製繡球花。

05 於橘色花中心染紅色做層次變化。

06 重複步驟 4-5，先以紅色為底，再染暗紅色。

07 重複步驟 4-5，先以紫色為底，再染湛藍色。

08 重複步驟 4-5，先以水藍色為底，再染湛藍色。

09 以深褐色畫陰影。

10 最後，以黑色原子筆寫上價錢即可。

| 其他注意事項 | ① 此章節的插圖均無保留線稿，將構圖化繁為簡相當重要，打草稿時鉛筆線濃度也須較淺。上色部分，面與面的立體感多以顏色的明度差異及線條來分隔，難度較高，須慢慢繪製。
② 雖然每朵花為不同色系，不用擔心花瓣的邊緣染在一起，適當的染色使畫面更自然，也能呈現屬於水彩媒材水分的特性。 |

配色

19	皮膚色
17	紫色
13	水藍色
41	灰色
07	深褐色
34	橘色
12	森林綠
16	湛藍色

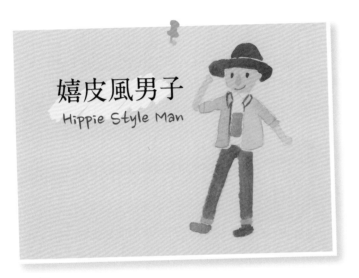

嬉皮風男子
Hippie Style Man

嬉皮原先是用來描寫 60～70 年代反戰和反民族主義的年輕人。經典的打扮是彩色渲染的寬鬆上衣、喇叭褲以及綁著頭巾或飾品。

step by step

步驟說明

線稿 LINE DRAFT

01 以皮膚色畫臉及手臂。

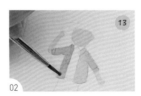

02 以水藍色畫外套。

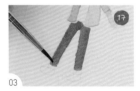

03 以紫色畫褲子。

228

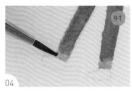

04

以灰色畫褲管。

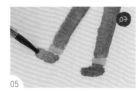

05

以深褐色畫鞋子。

06

以紫色畫帽子，交界處留
白邊以作區隔。

07

畫上自己喜愛的表情！

08

以橘色畫衣服圖案。

09

在橘色未乾時，染森林綠，
增加繽紛感。

10

最後，以湛藍色畫外套的
領子邊緣即可。

其他注意 事項	① 此章節的插圖均無保留線稿，將構圖化繁為簡相當重要，打草稿時鉛筆線濃度也須較淺。 　上色部分，面與面的立體感多以顏色的明度差異及線條來分隔，難度較高，須慢慢繪製。 ② 此人物插圖的穿著為繪製重點，以前衛、鮮明色彩來搭配。

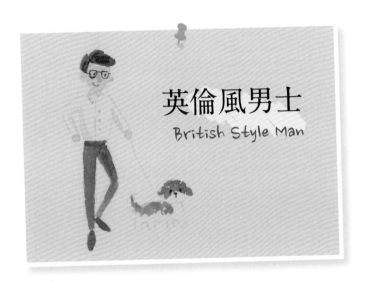

英倫風男士
British Style Man

英國紳士風總是讓少女著迷！簡單、儉貧、牛津鞋或皮革短靴是英倫風搭一大重點，來用畫筆搭配屬於自己的英倫風！

step by step

步驟說明

線稿 LINE DRAFT

19

01 以皮膚色畫臉及手。

41

02 以灰色畫襯衫陰影處。☆

20

03 以較深的灰土色畫褲子。

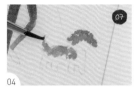

04 以深褐色畫狗狗的毛色，再以乾擦方式收尾。⭐

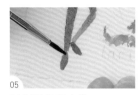

05 以深褐色畫皮鞋。

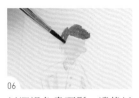

06 以深褐色畫頭髮，邊緣以戳的方式來表現短髮的質感。

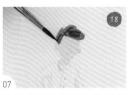

07 在深褐色未乾時，染黑色做頭髮層次變化。

08 以深褐色畫皮帶。

09 以黑色原子筆畫上自己喜愛的表情！

10 最後，畫上狗的五官即可。

步驟繪製須知

⭐ 白色物體畫法的關鍵在陰影。不須塗上白色顏料，只要將陰影畫上，水彩紙本身的顏色就自動凸顯為白色了。

⭐ 在最末處將畫筆壓平來畫。乾擦效果很適合毛皮繪製，尤其不同毛色的銜接。

其他注意事項

此章節的插圖均無保留線稿，將構圖化繁為簡相當重要，打草稿時鉛筆線濃度也須較淺。上色部分，面與面的立體感多以顏色的明度差異及線條來分隔，難度較高，須慢慢繪製。

19 皮膚色

21 銅色

07 深褐色

18 黑色

16 湛藍色

10 橄欖綠

31 粉紅色

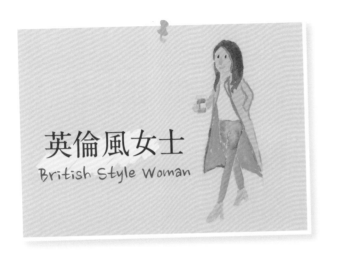

英倫風女士
British Style Woman

倜蕩又優雅的英國淑女，總是給人氣質翩翩的形象。全身裝扮看似簡潔，其實每個配件都缺一不可，來用畫筆搭配屬於自己的英倫風！

step by step
步驟說明

線稿 LINE DRAFT

01
以皮膚色畫臉、手及腳背。

19
02
以銅色畫風衣。

21
03
以較深的銅色畫風衣的內側。

232

04
以深褐色畫頭髮。

05
在深褐色未乾時，染黑色做頭髮層次變化。

06
以湛藍色畫褲管。

07
在未乾時，染較濃湛藍色做深淺層次變化。

08
以橄欖綠畫咖啡杯。

09
以粉紅色畫高跟鞋。

10
畫上自己喜愛的表情。

11
以深褐色勾勒風衣邊緣，以增加立體感。

12
最後，勾勒左側風衣邊緣即可。

其他注意事項

① 此章節的插圖均無保留線稿，將構圖化繁為簡相當重要，打草稿時鉛筆線濃度也須較淺。上色部分，面與面的立體感多以顏色的明度差異及線條來分隔，難度較高，須慢慢繪製。

② 練習多種姿勢變化，讓人物不過於呆版、單調。

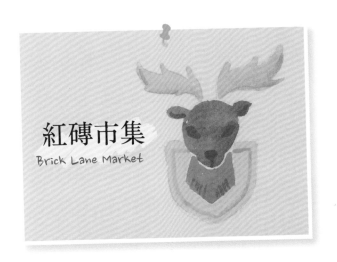

紅磚市集
Brick Lane Market

一棟棟老舊磚塊樓房、處處街頭塗鴉的紅磚市集，是倫敦次文化聚散地之一。叛逆又多元風格的市集售販售著二手、古著、老傢俱等特色商品。

> **其他注意事項** ┊ 此章節的插圖均無保留線稿，將構圖化繁為簡相當重要，打草稿時鉛筆線濃度也須較淺。上色部分，面與面的立體感多以顏色的明度差異及線條來分隔，難度較高，須慢慢繪製。

step by step

步驟說明

線稿 LINE DRAFT

01
以深褐色畫鹿的頭部。

02
以土黃色畫脖子，繪製到 1/2 即可。

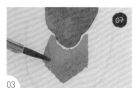

03
在土黃色未乾時，染深褐色做深淺層次變化。

234

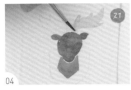

04

以銅色畫右側鹿角。

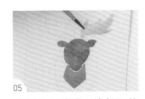

05

在銅色未乾時，染較深的銅色做深淺層次變化。

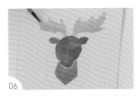

06

重複步驟 4-5，繪製左側鹿角。

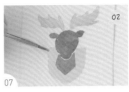

07

以鮮黃色畫底座。

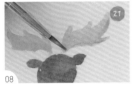

08

以較深的銅色畫右側鹿角的陰影。

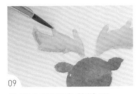

09

繪製左側鹿角的陰影。

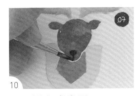

10

以深褐色畫鼻子。

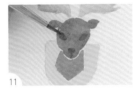

11

畫上雙眼。

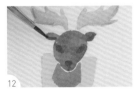

12

畫耳窩以增加耳朵的立體感。

13

畫脖子下方的絨毛。

14

最後，以土黃色畫底座金邊即可。

舊斯皮塔佛德市集
Old Spitalfields Market

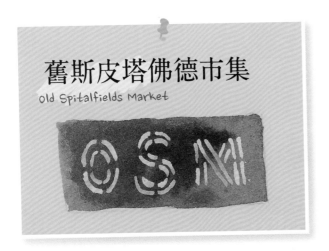

 舊斯皮塔佛德市集是個室內庭頂市集，空間廣大，有著維多利亞風情。此處販售多為手工藝品與時尚小物，也有許多美味餐廳！

> **其他注意事項** ｜ 此市集的招牌重點為文字設計，樣式複雜、須耐心描繪。

線稿 LINE DRAFT

01
以黑色塗滿招牌。

02
在未乾時，染較濃黑色做深淺層次變化。

03
以鉛筆打稿。

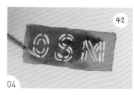

04
以白色寫上文字。

柯芬園

Covent Garden Market

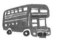

柯芬園從前為果菜市場，現為露天攤販和購物商場的所在地。除了知名名店，現場也有音樂娛樂表演，相當有水準！

COLOR

配色

灰色　41

灰土色　20

水藍色　13

湛藍色　16

深褐色　07

線稿 LINE DRAFT

01
以灰色畫二樓右側牆面。

02
以描邊繪製右側頂部牆面結構。

237

03

畫中間牆面。

04

重複步驟 1-2，畫左側牆面
及上方結構。

05

畫三樓牆面。

20

06

以灰土色畫屋頂。

41

07

以灰色畫所有柱子。

08

完成如圖。

13

09

以水藍色畫右側窗戶。

16

10

挑三至四面窗戶染湛藍色
做層次變化。

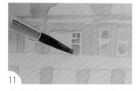

11

中間窗戶較精細，上為四
小片，下為一大片。

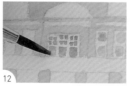

12

小心的繪製，避免小窗戶
彼此染在一起。

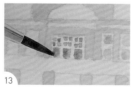

13

挑七至八面窗戶染湛藍色
做層次變化。

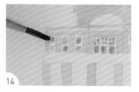

14

重複步驟 9-10，繪製左側
窗戶。

15
以深褐色畫上下側的水平欄杆。

16
對齊下方柱子，畫垂直欄杆。

17
於間隔處繪製細欄杆。

18
以較深的灰色畫屋頂的陰影。

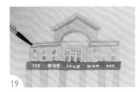

19
畫兩側牆面造型。

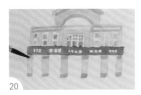

20
加深柱子的上下側，以製造繽紛感。

21
以較濃深褐色繪製欄杆細節。

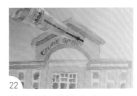

22
最後，以鉛筆寫上 Covent Garden Market 即可，為市集名稱。

其他注意事項	① 此章節的插圖均無保留線稿，將構圖化繁為簡相當重要，打草稿時鉛筆線濃度也須較淺。上色部分，面與面的立體感多以顏色的明度差異及線條來分隔，難度較高，須慢慢繪製。 ② 柯芬園在構圖的對稱性很重要。

COLOR

配色

08 嫩綠色

31 粉紅色

02 鮮黃色

13 水藍色

07 深褐色

21 銅色

41 灰色

16 湛藍色

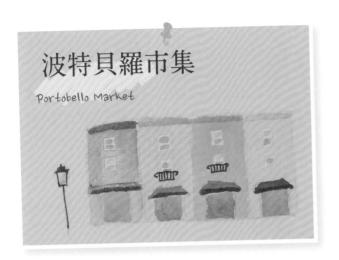

波特貝羅市集

Portobello Market

波特貝羅市集是倫敦挖寶的好去處！古董、雜貨、二手物、美食等琳瑯滿目，再搭配街上七彩的美麗建築，波特貝羅市集是我心目中的排行榜冠軍！

其他注意事項	① 此章節的插圖均無保留線稿，將構圖化繁為簡相當重要，打草稿時鉛筆線濃度也須較淺。上色部分，面與面的立體感多以顏色的明度差異及線條來分隔，難度較高，須慢慢繪製。
	② 每棟房子色系不同又鮮豔，繪製時避免彼此染色而弄髒畫面。

step by step

步驟說明

線稿 LINE DRAFT

08

01

以嫩綠色塗滿最右側房子的牆面。

31

02

以粉紅色塗滿右二房子的牆面。

03 以鮮黃色塗滿左二房子的
牆面。

04 以水藍色塗滿最左側房子
的牆面。

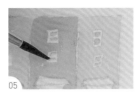

05 以水藍色先畫右側房子的
窗戶。

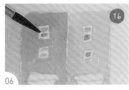

06 挑四至五面窗戶染湛藍色
做層次變化。

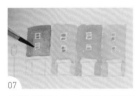

07 重複步驟5-6，繪製左側窗
戶。

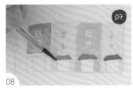

08 以深褐色畫遮陽棚。

09 以灰色畫最左側房子的結
構。

10 以銅色畫最左側店家內
部，繪製到 1/2 即可。

11 在銅色未乾時，染灰色做
深淺層次變化。★

12 重複步驟 10-11，繪製所有
店家內部。

13 以灰色畫最左側房子的一
樓牆面。

14 以較濃嫩綠色畫最右側房
子的陰影。

15
以較濃粉紅色塗滿右二房子的陰影。

16
以較濃鮮黃色塗滿左二房子的陰影。

17
以較濃水藍色塗滿最左側房子的陰影。

18
以深褐色畫遮陽棚陰影。

19
畫屋簷陰影。

20
以水藍色畫路燈玻璃，留一半作為反光。

21
以黑色原子筆畫窗台，注意外側有勾邊造型。

22
最後，畫上路燈架即可。

步驟繪製須知

★

若視線是由外側看過去，空間內部則較昏暗、模糊。可用深色來繪畫，以加強裡外空間感。若再加上渲染，除了可以帶出內部結構或物品的意味，還可增加整張圖的豐富度。

馬廄市集
The Stables Market

來到馬廄市集彷彿來到十九世紀。馬廄市集在一個室內小空間裡，藏著許多古董、二手物、印刷品、老家飾等。

線稿 LINE DRAFT

COLOR

配色

土黃色　05

銅色　21

胭脂紅　04

鈷藍色　15

白色　42

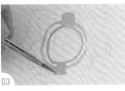

01 以土黃色畫標誌金邊。

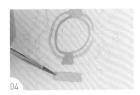

02 圓形兩側以線條勾勒。

03 畫底座部分。

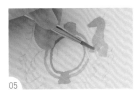

04 畫最下方的金色招牌。

05 將右側馬匹上色，四肢部分須小心描繪。

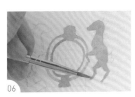

06 右側馬身完成如圖。

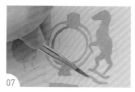

07

畫曲線招牌的金邊。

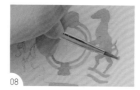

08

描繪馬的尾巴。

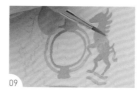

09

描繪鬃毛，即完成右側馬匹繪製。

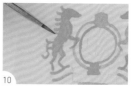

10

重複步驟 5-9，繪製左側馬匹。

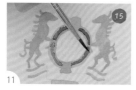

11

以鈷藍色塗滿兩側弧形空白處。

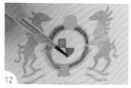

12

畫對角的藍色盾牌部分。

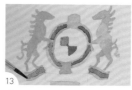

13

畫兩側馬的底座。

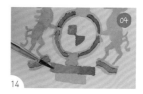

14

以胭脂紅畫招牌。

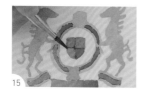

15

畫對角的紅色盾牌部分。

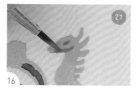

16

以銅色畫右側馬匹的眼睛及陰影。

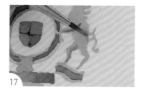

17

持續畫右側馬匹的陰影。
（註：陰影多為物體下方處。）

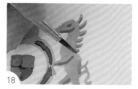

18

畫上鬃毛陰影。

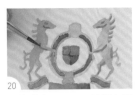

20
重複步驟 16-18，繪製左側馬匹的陰影。

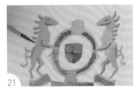

21
馬匹陰影繪製完成，使浮雕馬匹更有立體感。

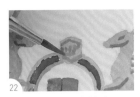

22
畫標誌上方金飾的陰影。

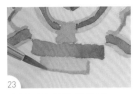

23
畫最下方招牌的陰影。

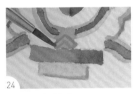

24
勾勒三角輪廓。

25
取土黃色，以垂直及水平方向的細線條來簡化盾牌上的圖案。

26
以白色畫右側馬匹的金屬亮點反光。

27
最後，畫上另一隻馬匹及中間標誌的反光即可。

其他注意事項

① 此章節的插圖均無保留線稿，將構圖化繁為簡相當重要，打草稿時鉛筆線濃度也須較淺。上色部分，面與面的立體感多以顏色的明度差異及線條來分隔，難度較高，須慢慢繪製。

② 此標誌的重點為構圖，尤其馬匹的肢體動作，須耐心的描繪。

COLOR

配色

41 灰色

02 鮮黃色

07 深褐色普魯士藍

22 孔雀藍

24 椰褐色

30 胭脂紅

04 黑色

18 水藍色

13 湛藍色

16 古銅色

32 紫色

17

肯頓市集

Camden Market

 前衛又新潮的肯頓市集，從攤販擺攤演變為範圍廣大的綜合市集。販售服飾、手工藝品、二手古著、生活用品等。

線稿 LINE DRAFT

246

01 以灰色畫最右側建築的牆面。

02 畫最左側建築的牆面。

03 以黑色畫最左側店家的圓圈裝飾。

04 以孔雀藍畫中間建築的牆面。

05 以椰褐色畫煙囪。

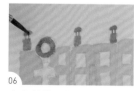

06 畫完其他兩個煙囪。

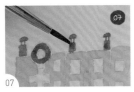

07

在椰褐色未乾時,將三個煙囪染深褐色做深淺層次變化。

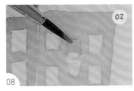

08

以鮮黃色畫鞋子圖案。

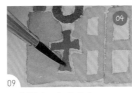

09

以胭脂紅畫十字架。

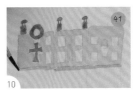

10

以灰色畫下方牆面結構。

11

以水藍色畫中央建築的右側窗戶。

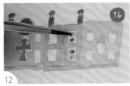

12

在水藍色未乾時,染湛藍色做層次變化。

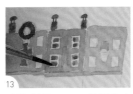

13

重複步驟 11-12,繪製中央建築的左側窗戶。

14

以普魯士藍畫右側建築的單片窗戶。

15

畫最左側建築的窗戶。

16

以深灰色畫兩側建築的屋簷。

17

以灰色畫鞋底圖案。

18

以深褐色畫最右側店家的內部,畫到 1/2 即可。★

20 在深褐色未乾時，染古銅色做層次變化。

21 染胭脂紅，增加繽紛感。

22 以深褐色畫最左側店家的內部，約 1/3 位置。

23 在深褐色未乾時，染湛藍色做層次變化。

24 染紫色，增加繽紛感。

25 重複步驟 22-23，畫中間店家的內部，先畫深褐色後再染湛藍色。

26 以深灰色畫鞋底圖案的紋路。

27 以黑色畫最右側店家的布置。

28 畫中間店家的布置。

28 最後，畫最左側店家的布置即可。

步驟繪製須知

★

若視線是由外側看過去，空間內部則較昏暗、模糊。可用深色來繪畫，以加強裡外空間感。若再加上渲染，除了可以帶出內部結構或物品的意味，還可增加整張圖的豐富度。

由於此市集曾為叛亂地帶，商家色彩豐富，店內的顏色渲染可以鮮明的顏色做變化。

市集尋寶

無限驚喜

波特貝羅市集

1 如果時間不足只能去到一個市
集，推薦波特貝羅市集，我的
排行榜第一名！

2 愈走近波特貝羅市集，住宅也
變成彩色了。

1 | 2

「倫敦的市集一定要去！」即將前往倫敦旅遊的朋友若是詢問景點推薦，我總是這樣回答。

大大小小的市集散布倫敦各個角落，較知名的有波特貝羅市集、紅磚市集、科芬園、波羅市集、肯頓市集……等。每個市集各有特色，有美食為主的，或是古董、二手物、古著、花市，琳琅滿目且涵蓋範圍很大，單個市集若是仔細逛完，大概要花上半天至一天呢！

柯芬園

交通便利的柯芬園，有
厲害的男高音演唱喔！

滿滿的異國食物，每個都想嚐一口！

紅磚市集　叛逆又多元風格的紅磚市集，許多特色、二手商品。

來到市集就如尋寶，巷弄裡頭也是數不盡的攤販，每走一步都是驚喜！印象很深刻，當時從開始逛到離開，內心不停震撼喊著「哇～哇～哇～！」曾在英國工作的朋友興奮地說他挖寶到一件大戰時的士兵外套，上面還有乾掉的血漬，市集真的無奇不有！

儘管是對設計、文創興趣不大的旅客，我還是很推薦倫敦市集，它們已經是倫敦文化的一部份，保證讓你大開眼界。

曾是叛亂區的肯頓市集，光街景就感受的到氛圍。

充滿香氣的哥倫比亞花市，除了賣花及園藝用具，連藝術品都跟植物有關呢！

Big Ben.

著名建築速寫

FAMOUS BUILDING SKETCH

線稿下載 QRcode

大笨鐘 Big Ben

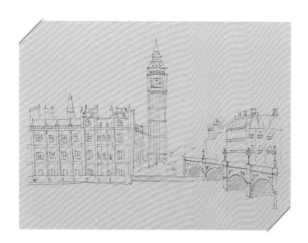

用具 APPLIANCE

① 鉛筆

② 橡皮擦

③ 黑色原子筆（可以簽字筆代替）

步驟説明 Step by step

01 觀察並以鉛筆畫出建築體的幾何外形。（註：勿直接畫細節。）

02 如圖，先以幾何圖形畫出每處的位置及大小。

03 完成後，確認比例及位置是否皆正確。

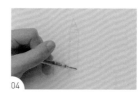

04 整體確認沒問題後，才開始畫細節。（註：否則細節容易一直擦掉重畫。）

05 如圖,先畫出樓層等大結構。

06 最後,畫更精細的細節。

07 完成如圖。(註:鉛筆稿只是幫助勾勒的輔助線,細節繪製程度因人而異。)

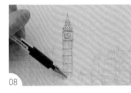
08 開始以黑色原子筆勾勒線條。

09 如圖,線稿繪製完成。

10 勾勒完,以橡皮擦將鉛筆線擦掉。

11 完成如圖。

其他注意事項 ┊ 步驟 1-3 因線稿的鉛筆線較淺,故以黑線作為草稿示意。

倫敦塔橋 Tower Bridge

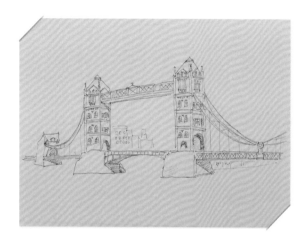

🏛 用具 APPLIANCE

① 鉛筆
② 橡皮擦
③ 黑色原子筆（可以簽字筆代替）

步驟說明 Step by step

01
觀察並以鉛筆畫出建築體的幾何外形。（註：勿直接畫細節。）

02
塔身與底座也先做區別。

03
完成後，確認比例及位置是否皆正確。

04
整體確認沒問題後，才開始畫細節。（註：否則細節容易一直擦掉重畫。）

05
如圖，先畫出樓層、面與面的交界及門等大結構。

06
最後，畫更精細的細節。

07 慢慢繪製所有細節。

08 繪製背景的房屋線稿。

09 完成如圖。（註：鉛筆稿只是幫助勾勒的輔助線，細節繪製程度因人而異。）

10 開始以黑色原子筆勾勒線條。

11 如圖，線稿繪製完成。

12 勾勒完，以橡皮擦將鉛筆線擦掉。

13 完成如圖。

其他注意事項 ： 步驟 1-3 因線稿的鉛筆線較淺，故以黑線作為草稿示意。

◆ **構圖流程總整理**

　　先以幾何圖形畫出每處的位置及大小，再畫上第一層細節如兩牆之間的立體感、樓層分隔，最後畫第二層細節如結構體、窗戶、厚度等。一步一步來，由簡而繁，就不會覺得建築物太困難了！

　　此用幾何圖形來構圖，形成的圖畫會有較隨性感的風格。若是想將建築比例畫得更細緻，則要使用透視圖技法了。

◆ **勾勒線條**

　　利用 P.17 < 線條變化 > 來勾勒，即可畫出生動又俱手繪感的線稿。

◆ **畫出陰影**

　　將筆傾斜，則可畫出較細的線條。

◆ **畫出厚度**

　　如屋簷、柱子等。

 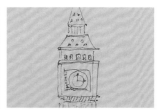

◆ **近處多細節，遠處較模糊（筆跡較淡）。**

 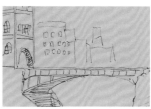

倫敦塔橋

Tower Bridge

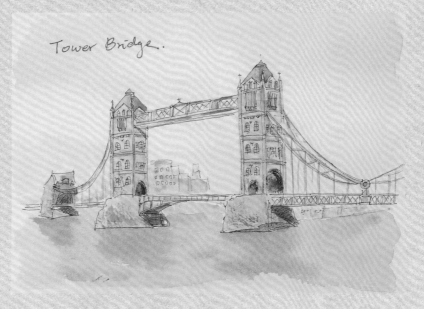

Tower Bridge.

倫敦塔橋是座橫跨泰晤士河的一座高塔式鐵橋，也是倫敦重要地標及電影知名場景。

線稿 LINE DRAFT

01 以灰色畫塔身。

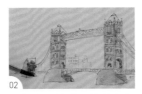

02 在灰色未乾時,染較深灰色做深淺層次變化。

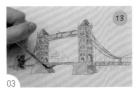

03 以水藍色畫屋頂及欄杆。

04 在水藍色半乾時,於塔橋底部陰影處染湛藍色。

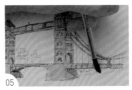

05 開始畫後方建築。⭐

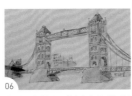

06 後方建築與塔橋底部陰影繪製完成。

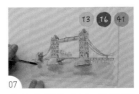

07 先以水藍色畫河,再染湛藍色。在河的顏色未乾時,以灰色畫出倒影。⭐

08 以水藍色畫天空。⭐

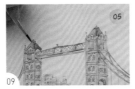

09 以土黃色畫兩側尖塔的頂端。

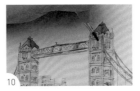

10 於塔橋上方畫上陰影,以加強立體感。

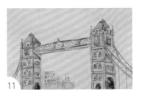

11 倫敦塔橋陰影繪製完成。

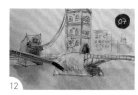

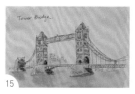

12	13	14	15

用深褐色乾擦橋墩,以增 加斑駁感。

以灰色畫垂直方向的塔橋 支架。

待顏料乾後,以簽字筆加 上文字 Tower Bridge。

如圖,倫敦塔橋繪製完成。

步驟繪製須知

✿ 後方建築以低彩度顏色來繪製,細節也不必做太多,通常染色一至兩層即可。

✿ 畫河及倒影的速度要快,避免水分乾了而無法渲染。

✿ 雲朵畫法請參考 P.278< 大笨鐘 > 章節。

其他注意事項

繪製到邊緣時,可將畫筆壓平來畫(類似乾擦技法),可產生破碎的質感。

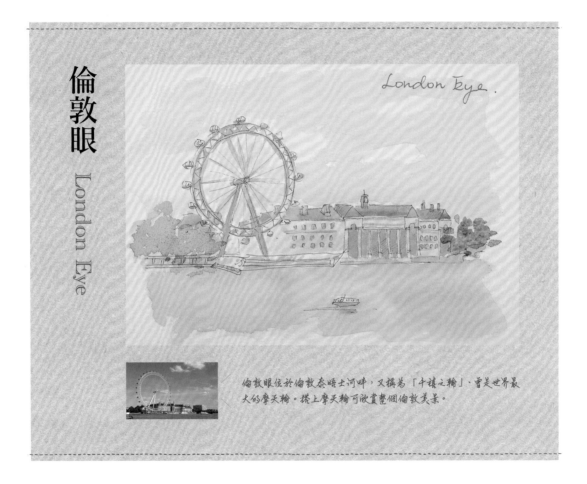

41 灰色

21 銅色

06 鞍褐色

22 普魯士藍

03 紅色

13 水藍色

15 鈷藍色

12 森林綠

11 暗綠色

倫敦眼

London Eye

London Eye.

倫敦眼位於倫敦泰晤士河畔，又稱為「千禧之輪」、曾是世界最大的摩天輪。塔上摩天輪可欣賞整個倫敦美景。

線稿 LINE DRAFT

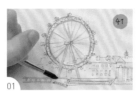

01 以灰色畫摩天輪、細支架及下方遮陽棚。

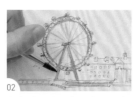

02 在灰色未乾時，染較深灰色做深淺層次變化。

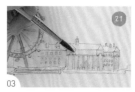

03 以銅色塗畫後方建築的牆面。

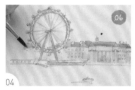

04 以較褐色畫屋頂。

05 以較深的銅色畫出牆面的陰影，須避開柱子不塗畫。☆

06 後方建築繪製完成，增強立體感。

07 畫屋頂的暗面。

08 以普魯士藍畫後方建築頂端的小塔。

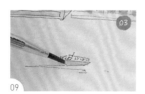

09 以紅色畫船身。

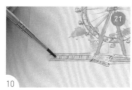

10 以銅色畫河岸。

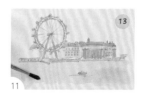

11 換大支的水彩筆，以水藍色畫河。

261

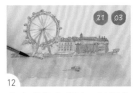

12
在水藍色未乾時，以銅色及紅色畫出倒影。⭐

13
以鈷藍色畫天空。⭐

14
仔細繪製支架縫隙後的天空。

15
天空繪製完成。

16
先以森林綠畫樹叢，再染暗綠色做深淺層次變化。

17
待顏料乾後，以簽字筆加上文字 London Eye。

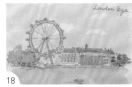

18
如圖，倫敦眼繪製完成。

步驟繪製須知	⭐ 將後方的牆面畫深，能製造與前方柱子之間的前後距離感。
	⭐ 畫河及倒影的速度要快，避免水分乾了而無法渲染。
	⭐ 雲朵畫法請參考 P.278< 大笨鐘 > 章節。
其他注意事項	繪製邊緣時，可將畫筆壓平來畫（類似乾擦技法），可產生破碎的質感。

特拉法加廣場

Trafalgar Square

特拉法加廣場位於國家藝廊前方，也是一處著名旅遊、電影拍攝景點。廣場上的高塔為納爾遜紀念塔，霍雷肖·納爾遜為1805年特拉法加戰役中，不幸身亡的英勇中將。

線稿 LINE DRAFT

01

以灰色畫納爾遜紀念柱。

02

在灰色未乾時，染較深灰色做深淺層次變化。

配色／COLOR

灰色	41
灰土色	20
土黃色	05
水藍色	13
暗海綠	39
草綠色	09
紅色	03
黑色	18
湛藍色	16
暗綠色	11

263

03 以黑色畫四座獅子雕像。

04 以灰色畫水池圍邊。

05 在灰色未乾時，染較深灰色做深淺層次變化。

06 以土黃色畫噴水設施。

07 土黃色未乾時，染較濃的土黃色做深淺層次變化。

08 先以水藍色畫水池，再染湛藍色做深淺層次變化。

09 以灰色畫後方建築。

10 以低彩度的顏色繪製所有建築。★

11 以暗海綠畫屋頂。

12 以深灰色畫窗戶。

13 以同色系畫樓層間隔。

14 如圖，完成所有屋頂、窗戶、間隔細節。並畫上大笨鐘。

15
以灰土色畫廣場地板。

16
以較濃灰土色直接染上影子。

17
以灰色畫後方街道。

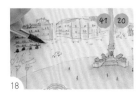

18
以深灰色及灰土色點綴街道，作為車子。

19
先以草綠色畫樹叢，再染暗綠色做深淺層次變化。

20
以低彩度的顏色繪製部分車子。

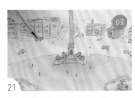

21
以紅色畫上幾輛公車。

22
待顏料乾後，以簽字筆加上文字 Trafalgar Square。

23
如圖，特拉法加廣場繪製完成。

步驟繪製須知

★ 後方建築為遠景，以低彩度的顏色繪製，能更與前方主建築做出距離感。將原底色加上些許灰色，再以水稀釋，可調配出低彩度色彩。

其他注意事項

繪製邊緣時，可將畫筆壓平來畫（類似乾擦技法），可產生破碎的質感。

灰色 41

灰土色 20

椰褐色 30

深褐色 07

水藍色 13

海苔綠 38

湛藍色 16

柯芬園

Covent Garden Market

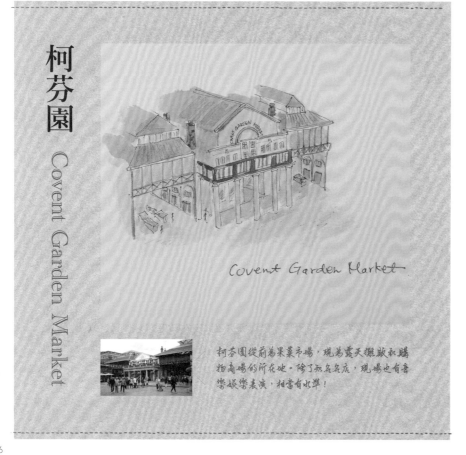

Covent Garden Market

柯芬園從前為果菜市場，現為露天攤販和購物商場的所在地。除了知名名店，現場也有音響娛樂表演，相當有水準！

線稿 LINE DRAFT

01

以灰色塗滿牆面及柱子。

02

以灰土色畫屋頂及屋簷。

266

03 以深灰色畫陰影。

04 畫屋頂結構及窗戶。

05 先以深褐色塗畫欄杆及煙囪，再染深做層次變化及畫磚頭。

06 以椰褐色畫建築內部及地板。

07 以灰色畫窗戶。

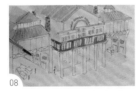

08 如圖，完成所有的窗戶。

09 以深褐色畫門。

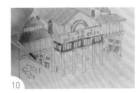

10 如圖，完成所有的門。

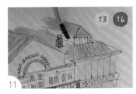

11 先以水藍色畫窗戶，再染湛藍色做層次變化。

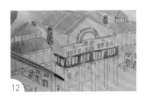

12 所有窗戶繪製完成。

13 開始畫攤販。★

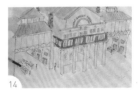

14 繽紛的攤販繪製完成。

15 以海苔綠描繪欄杆。

16 欄杆繪製完成。

17 以深褐色畫陰影處，加強立體感。

18 包括二樓，加強所有的陰影。

19 如圖，陰影繪製完成，加強空間感。

20 待顏料乾後，再以簽字筆加上文字 Covent Garden Market。

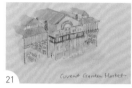

21 如圖，柯芬園繪製完成。

步驟繪製須知	★ 攤販部分由於商品色彩多樣化，染自己喜歡的顏色即可，建議三種顏色以上會較繽紛。
其他注意事項	繪製邊緣時，可將畫筆壓平來畫（類似乾擦技法），可產生破碎的質感。

倫敦市

City of London

City of London.

Walkie Talkie Tower

30 St Mary Axe

Lloyd's of London

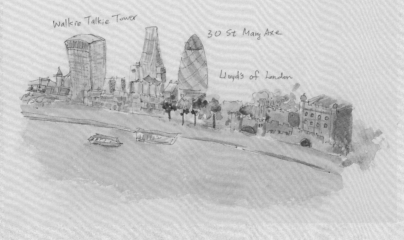

水藍色 13

湛藍色 16

銅色 21

灰土色 20

深褐色 07

草綠色 09

暗綠色 11

倫敦市是重要的商業和金融中心，商務聚匯點。新大樓與上百年的城堡，新舊融合呈現不違和的美感。

線稿 LINE DRAFT

01 避開樹，以水藍色畫商業大樓。

02 以湛藍色畫結構。

03 如圖，大樓初步繪製完成。

04 以銅色畫倫敦塔。

05 在銅色未乾時，染較深銅色做深淺層次變化

06 畫倫敦塔細節。

07 開始畫其他較小與後方的建築。★

08 後方建築繪製完成。

09 以灰土色畫河岸。

10 先以水藍色畫河，再染湛藍色做層次變化。

11 以深褐色畫樹幹。

12

先以草綠色畫樹葉，再染
暗綠色做層次變化。

13

重複步驟 12，畫樹叢。

14

以灰色畫船。

15

畫陰影以增加立體感。

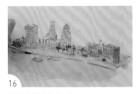

16

陰影繪製完成。

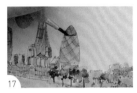

17

畫大樓細節。

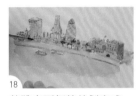

18

整體畫面細節繪製完成。

19

待顏料乾後，以簽字筆加
上文字 City of London。

20

如圖，倫敦市繪製完成。

步驟繪製須知 ★ 後方建築以低彩度顏色來繪製，細節也不必做太
多，通常染色一至兩層即可。

其他注意事項 繪製邊緣時，可將畫筆壓平來畫（類似乾擦技法），
可產生破碎的質感。

41 灰色

20 灰土色

22 普魯士藍

26 駝色

36 葉綠色

15 鈷藍色

國王學院

King's College

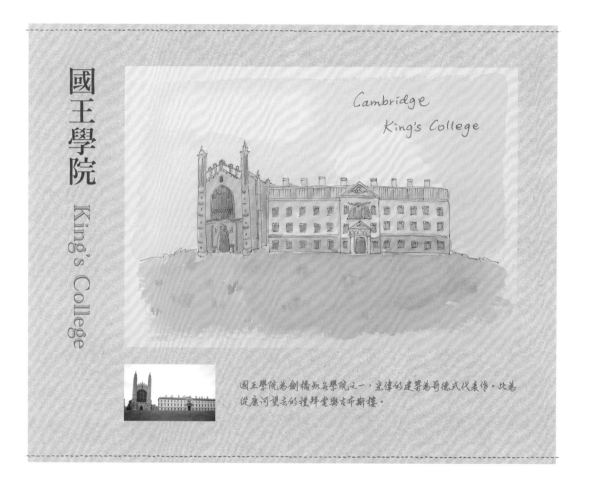

Cambridge
King's College.

國王學院為劍橋知名學院之一，宏偉的建築為哥德式代表作。此為
從康河望去的禮拜堂與吉布斯樓。

線稿 LINE DRAFT

01 以灰色塗滿吉布斯樓中間段。

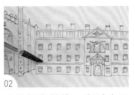

02 由於顏色較淺，窗戶也可直接塗滿，以加快速度避免水彩乾掉。

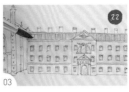

03 以較淺的普魯士藍畫上方欄杆。

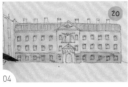

04 以灰土色畫下方段，注意門不要塗到。

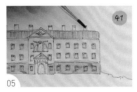

05 以較淺的灰色塗滿最上方類似煙囪的建築體。

06 吉布斯樓第一階段上色完成。待水分乾後，再繼續上色。

07 先以駝色塗滿禮拜堂。駝色未乾時，再染深做明暗層次變化、增加立體感。

08 以較濃灰土色畫禮拜堂的窗戶。

09 換大支的水彩筆，等待乾的同時以葉綠色畫草地。

10 在葉綠色未乾時染深，讓草地更有層次，再加上幾株小草。

11 以普魯士藍畫窗戶。

12 畫上門，第二階段繪製完成。

13 以灰色畫陰影處細節，多為建築體凸出處下方的暗面。

14 如圖，整體建築細節繪製完成。

15 以駝色畫禮拜堂的陰影處細節。

16 換大支的水彩筆，以鈷藍色畫天空。（註：雲朵畫法請參考 P.278< 大笨鐘 > 章節。）

17 待顏料乾後，以簽字筆加上文字 Cambridge King's College。

18 如圖，國王學院繪製完成。

其他注意事項 ｜ 繪製邊緣時，可將畫筆壓平來畫（類似乾擦技法），可產生破碎的質感。

波特貝羅市集

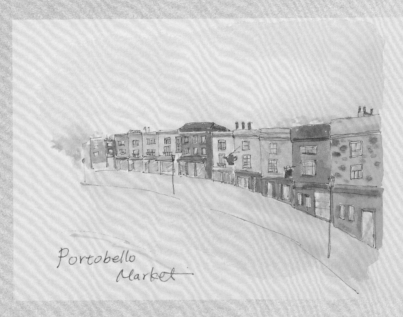

Portobello Market

Portobello Market

波特貝羅市集是倫敦挖寶的好去處！古董、雜貨、二手物、美食等琳瑯滿目，再搭配街上七彩的美麗建築，波特貝羅市集是我心目中的排行榜冠軍！

線稿 LINE DRAFT

01
以駝色畫二樓牆面,在駝色未乾時,以深褐色畫上磚頭。

02
以灰色繪製牆面上方,在未乾時染深灰色做層次變化。

03
以鞍褐色畫一樓並做層次變化。

04
以水藍色畫窗戶,在未乾時染湛藍色作反光。

05
最後以深褐色畫煙囪,第一棟房屋完成。

06
慢慢繪製後面的房屋。

07
繪製較後方的房屋。☆

08
以駝色及灰色畫地板。

09
房屋與地板繪製完成。

10
以水藍色畫出天空與雲朵。★

11
以草綠色畫房屋上方及最後方的樹叢,再染暗綠色做層次變化。

12

待顏料乾後，以簽字筆加
上文字 Portobello Market。

13

如圖，波特貝羅市集繪製
完成。

步驟繪製須知

☆ 後方建築以低彩度顏色來繪製，細節也不必做太多，通常染色一至兩層即可。

☆ 雲朵畫法請參考 P.278< 大笨鐘 > 章節。

其他注意事項

① 繪製邊緣時，可將畫筆壓平來畫（類似乾擦技法），可產生破碎的質感。

② 波特貝羅市集以彩色房屋聞名，須耐心地一棟一棟慢慢畫，小心房子間彼此染色。

05	土黃色
06	鞍褐色
24	孔雀藍
20	灰土色
41	灰色
32	古銅色
13	水藍色
38	海苔綠
09	草綠色
11	暗綠色
17	紫色

大笨鐘
Big Ben

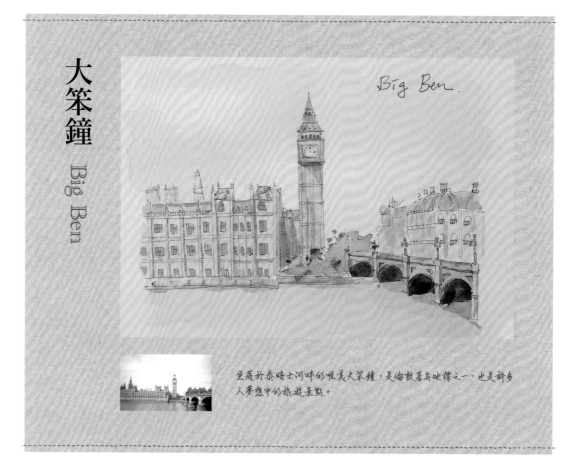

Big Ben.

坐落於泰晤士河畔的唯美大笨鐘，是倫敦著名地標之一，也是許多人夢想中的旅遊景點。

線稿 LINE DRAFT

01 以土黃色畫鐘樓。

02 在土黃色未乾時，染鞍褐色做深淺層次變化。

03 以孔雀藍畫屋頂。

04 以灰土色畫窗戶。

05 窗戶繪製完成。

06 以灰土色畫河岸。

07 在灰土色未乾時，染較深灰色做深淺層次變化。

08 以灰色畫橋墩。

09 以海苔綠畫橋身及燈柱。

10 以較深的海苔綠畫結構陰影。

11 以水藍色開始畫後方的建築。🟊

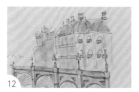

12 完成如圖。

13 以水藍色畫河。

14 在水藍色未乾時，以土黃色及苔蘚綠畫出倒影。⬆

15 以大量清水描繪雲朵的輪廓。

16 畫上水藍色天空，雲朵邊緣就自動變模糊了。

17 可以衛生紙輕壓雲朵邊緣。

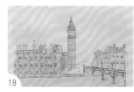

18 像棉花糖般的雲朵繪製完成。

19 先以草綠色畫樹叢，再染暗綠色做層次變化。

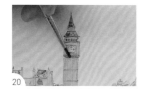

20 畫上陰影以加強立體感。

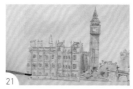

21 大笨鐘陰影繪製完成。

22 檢查有無漏畫陰影，再補畫陰影。

23 以土黃色畫燈。

24 以古銅色畫橋墩暗面，約一半位置即可。

25 在古銅色未乾時，染紫色以增加層次感。並完成所有橋墩暗面。

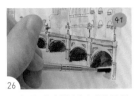

26 以灰色畫橋墩與河岸的陰影。

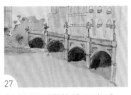

27 橋墩與河岸的陰影完成。

28 待乾後，以簽字筆加上文字 Big Ben。

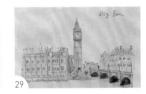

29 如圖，大笨鐘繪製完成。

步驟繪製須知　　☆ 後方建築以低彩度顏色來繪製，細節也不必做太多，通常染色一至兩層即可。
　　　　　　　　　☆ 畫河及倒影的速度要快，避免水分乾了而無法渲染。

其他注意事項　　繪製邊緣時，可將畫筆壓平來畫（類似乾擦技法），可產生破碎的質感。

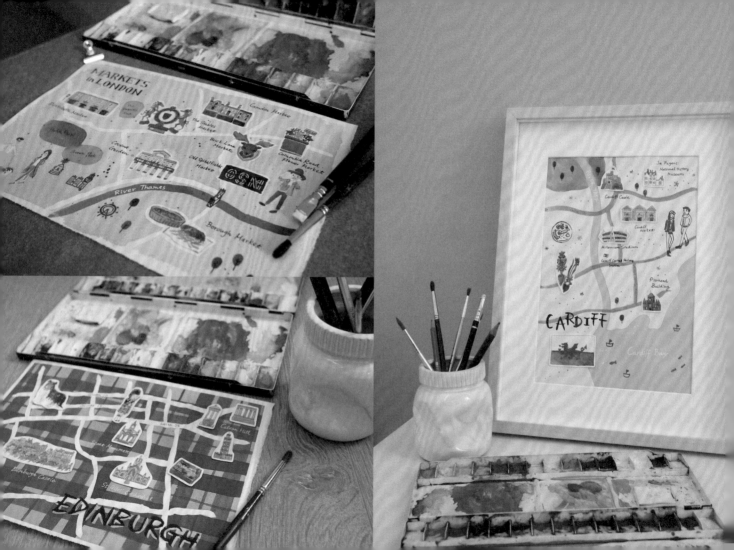

水彩手繪輕鬆學

英國風格小物插畫×
風景隨筆速繪

三友官網

三友 Line@

書　　　名	水彩手繪輕鬆學： 英國風格小物插畫 x 風景隨筆速繪	
作　　　者	Carol Yang（楊林）	
發 行 人	程安琪	
總 策 劃	程顯灝	
總 企 劃	盧美娜	
主　　　編	譽緻國際美學企業社・莊旻嬑	
助 理 編 輯	譽緻國際美學企業社・許雅容	
美　　　編	譽緻國際美學企業社・羅光宇	
攝 影 師	吳曜宇	
藝 文 空 間	三友藝文複合空間	
地　　　址	106 台北市安和路 2 段 213 號 9 樓	
電　　　話	（02）2377-1163	

發 行 部　侯莉莉
出 版 者　旗林文化出版社有限公司
總 代 理　三友圖書有限公司
地　　址　106 台北市安和路 2 段 213 號 4 樓
電　　話　（02）2377-4155
傳　　眞　（02）2377-4355
E-mail　service@sanyau.com.tw
郵政劃撥　05844889 三友圖書有限公司

總 經 銷　吳氏圖書股份有限公司
地　　址　新北市中和區中正路 788-1 號 5 樓
電　　話　（02）3234-0036
傳　　眞　（02）3234-0037

初　　版　2019 年 4 月
定　　價　新臺幣 448 元
Ｉ Ｓ Ｂ Ｎ　978-986-383-096-2（平裝）

◎ 版權所有・翻印必究
書若有破損缺頁，請寄回本社更換

國家圖書館出版品預行編目 (CIP) 資料

水彩手繪輕鬆學 ： 英國風格小物插畫 x 風景隨
筆速繪 / Carol Yang（楊林）作 . — 初版 . —
臺北市 ： 旗林文化，2019.04
面；　公分
ISBN 978-986-383-096-2（平裝）

1. 水彩畫 2. 繪畫技法

948.4　　　　　　　　　　　　　　108003396